历代诗乐选集 第一辑 ······

诗经·新声集

SHIJING · XINSHENGJI

韩闻赫 彭建楠
洪艳惠 金婷婷 等 编著

中山大学出版社
SUN YAT-SEN UNIVERSITY PRESS

·广州·

图书在版编目（CIP）数据

诗经·新声集/韩闻赫等编著.—广州：中山大学出版社，2023.5
（历代诗乐选集.第一辑）
ISBN 978 - 7 - 306 - 07793 - 6

Ⅰ.①诗… Ⅱ.①韩… Ⅲ.①歌曲—中国—现代—选集 Ⅳ.①J642

中国国家版本馆 CIP 数据核字（2023）第 076920 号

出 版 人：王天琪
策划编辑：嵇春霞　井思源
责任编辑：井思源
封面设计：周美玲
责任校对：林梅清
责任技编：靳晓虹
出版发行：中山大学出版社
电　　话：编辑部 020 - 84110283，84111997，84110779，84113349
　　　　　发行部 020 - 84111998，84111981，84111160
地　　址：广州市新港西路 135 号
邮　　编：510275　　　　传　真：020 - 84036565
网　　址：http://www.zsup.com.cn　E-mail：zdcbs@ mail.sysu.edu.cn
印 刷 者：广州方迪数字印刷有限公司
规　　格：889mm×1194mm　1/16　6.25 印张　113 千字
版次印次：2023 年 5 月第 1 版　2023 年 5 月第 1 次印刷
定　　价：32.00 元

前　言

　　《诗经》为商周到春秋时期，中国北部的诗歌总集，分为风、雅、颂三部分，共305篇。诗经篇目皆可歌，这在先秦典籍文献中可以找到不少佐证。《尚书·尧典》言："诗言志，歌永言。"《左传》记载，吴公子季札出使鲁国，请求鲁国人为他表演《诗经》雅乐。当时东周衰弱，礼崩乐坏，而鲁国是大国，且为周王朝宗亲，乐队完备。鲁国乐工依次为他演唱十五国风、小雅、大雅、颂。《墨子·公孟》篇云："诵诗三百，弦诗三百，歌诗三百，舞诗三百。"可见，对《诗经》的演绎集诗、乐、舞为一体，也是中国艺术传统发轫的重要表征。

　　《诗经》也是了解先民生产劳作情况、社会群体生活和集体情感的凭借。朱自清在《诗言志辨》中说，我国先民结恩情、恋爱时用乐歌，农耕、打猎时作乐歌，对政治事务有所祈求、有所表达时也用乐歌。所谓"君子以钟鼓道志"（《荀子·乐论》），曾经在山间水岸余音回绕、在巍巍庙堂间庄严唱颂的风雅篇章，寄托着中华民族对亲亲之爱的价值认同、对天地自然的感恩之情、对君子仪礼与高尚道德的追求，更体现了天下兴亡、匹夫有责的家国情怀。

　　《诗经》与音乐间相和相生的关系，已然成为今人的学术共识，但这也引出一个不可回避的问题，即《诗经》的音乐旋律没有被记录和承传，因而无法传唱。如果从复古的角度追寻，对于《诗经》诸乐歌演绎情境及形式的种种考证，似乎只能停留在历史的玄想中。不过，正如加达默尔在《哲学解释学》中所追问的，"来自过去的陌生的生活世界而流传到我们这个受过历史教育的世界中的艺术品果真只能成为一种美学的历史的欣赏对象，而且只能表达它在产生时必须表达的内容吗？"诗乐并不是尘封于历史的经典，对《诗经》音乐性的阐发，也完全可以从征史而开新的视角切入，即以现代作曲理论技术和现代表演技术为基础，与时代审美同步，创作全新的《诗经》音乐作品。

　　这本《诗经·新声集》的创作缘起，正是基于如上考量。著者选取了四十首《诗经》作品，涵盖农事、征战、仪礼、德政、爱情等主题，尝试用音乐语言具象地还原先秦的历史文化风貌，让更多读者听众亲近先民的生活和情感体验；此外，也

希望让经典作品《诗经》在时代语境中展现出磅礴的生机和力量，灼灼其华，振振其声，这对于推动中国古代音乐文化史的研究，以及当下的音乐创作表演实践皆有积极意义。本书歌词来源于：周振甫《诗经译注》（修订本），中华书局 2002 年第 1 版。

这批作品由韩闻赫、常馨内、黄磊、孔志轩、胡蘅鸾作曲。他们以青年人特有的角度开展诗乐创作，以现代音乐语言丰富了《诗经》文本表达的形式与内涵，为当下歌曲创作领域注入一股新鲜力量；同时，也展现出年轻作曲家对中国传统文化的关注、思考、践行。对声乐界而言，本书不仅展示了一批有质量的歌曲作品，同时也对歌唱技术提出了新要求，这无疑有利于歌者在文化修养、专业技术、演绎表达等方面的提高。此外，本书亦可作为高校美育相关课程的教材，通过课堂讲解与赏析，以"音乐美"的形式展现祖国经典文学的不朽魅力。

最后，感谢所有参与歌曲创作、文字撰写、编辑排版、校对勘误的人员。向为本书出版付出努力的中山大学出版社致以敬意。我们希望能与广大音乐爱好者一道，为诗乐文化的发展、创新与推广而不懈努力！

编者

2023 年 3 月于中山大学康乐园

目　　录

第三章　诗礼之邦

第四章　家国情怀

第一章
生生大德

　　先民在仰望高山大川中，在日常生产劳动和生活实践中，找到了表达自己思想感情和心理情绪的对应物，古老的歌诗风谣写出了中国人对天地自然的感恩之情。千里山川间悠远的歌唱，蕴藏着先民对天地万物的体验与认知，衍生出生生大德的哲学观念。

鹤 鸣

（《小雅·彤弓之什》）

韩闻赫 曲

高古地 ♩=60

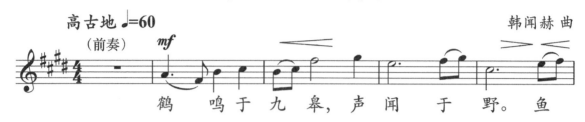

鹤 鸣 于 九 皋，声 闻 于 野。鱼

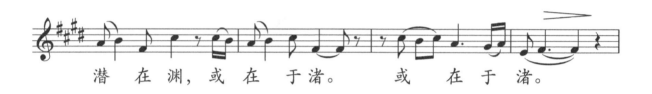

潜 在 渊，或 在 于 渚。 或 在 于 渚。

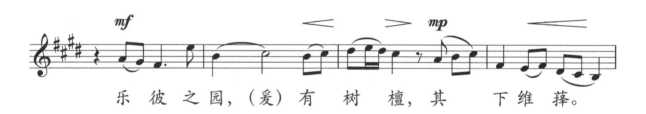

乐 彼 之 园，（爰）有 树 檀，其 下 维 萚。

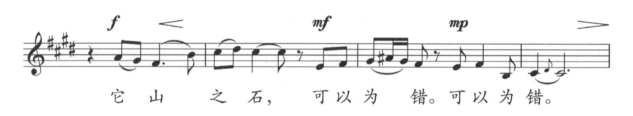

它 山 之 石， 可 以 为 错。可 以 为 错。

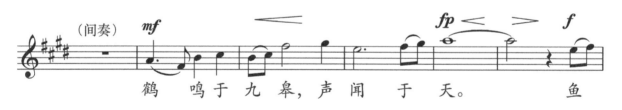

鹤 鸣 于 九 皋，声 闻 于 天。 鱼

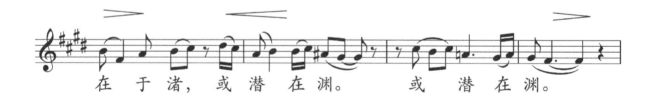

在 于 渚，或 潜 在 渊。 或 潜 在 渊。

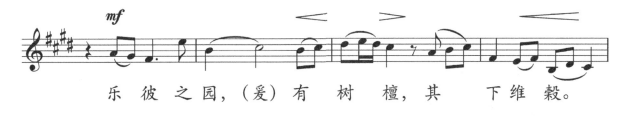

乐 彼 之 园，（爰）有 树 檀，其 下 维 榖。

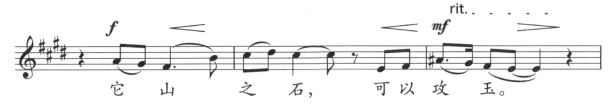

它 山 之 石， 可 以 攻 玉。

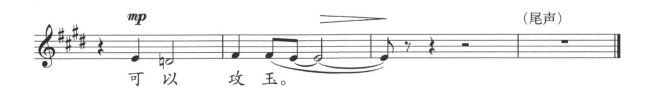

可 以 攻 玉。 （尾声）

释 义

《小雅·彤弓之什·鹤鸣》针对政治而作。士大夫献诗，乐工歌诗，希望能够让君主听到并赢得君主的关心，或使其调整政策。《鹤鸣》来自《诗经》雅篇的宫廷音乐，鹤立于沼泽，清鸣响空。在这片山野林园中，有鱼浮游于河滩，也有鱼沉潜于深潭，有高高的檀树，也有低矮的灌木。那远处的山石，可以采来打磨美玉。君主不应被人工打造的园囿所限制，而应追寻高远，倾听清正之音，寻访攻玉之石，这样才能把握修身治国之道。本曲的创作内蕴哲思，是希望用音乐语言来阐释"清空"这一美学概念，展现一种气韵凌云的清奇高远之风。

月出

（《国风·陈风》）

韩闻赫 曲

唯美地 ♩=70

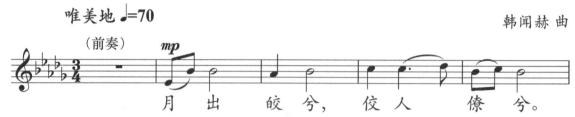

月出皎兮，佼人僚兮。

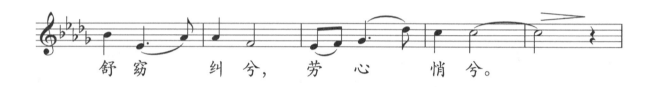

舒窈纠兮，劳心悄兮。

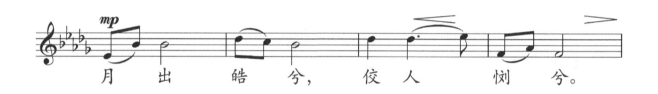

月出皓兮，佼人懰兮。

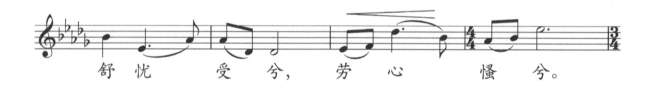

舒忧受兮，劳心慅兮。

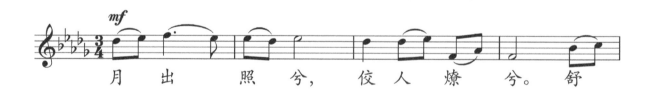

月出照兮，佼人燎兮。舒

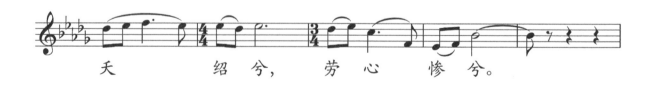

天绍兮，劳心惨兮。

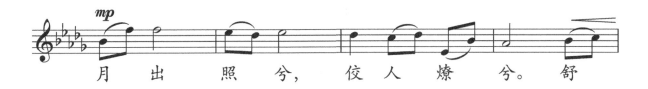

月　出　照　兮，　佼　人　燎　兮。　舒

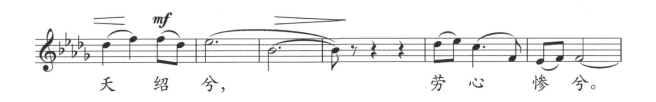

天　绍　兮，　　　　劳　心　惨　兮。

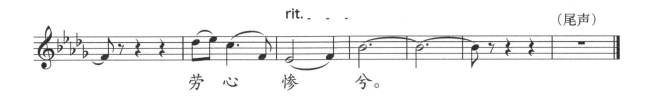

（尾声）

劳　心　惨　兮。

释　义

　　《国风·陈风·月出》是一首月下抒情曲，开创了望月怀人的抒情传统。所谓"隔千里兮共明月"（谢庄《月赋》），"美人如花隔云端"（李白《长相思》），柔美的月光是脱俗淡泊的文化象征。遥想月光与伊人的倩影合二为一。睹月思人，生出可望而不可即的孤独和感伤。本曲的创作借鉴写意的手法，在依稀仿佛间表现月的意象，使其映照在听者的心灵空间。

甫田

（《国风·齐风》）

深沉地 ♩=68

韩闻赫 曲

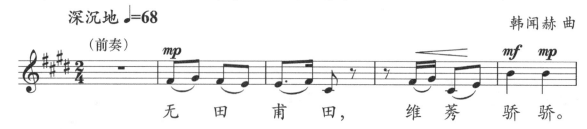

（前奏）

无 田 甫 田， 维 莠 骄 骄。

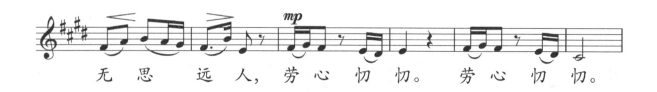

无 思 远 人， 劳 心 忉 忉。 劳 心 忉 忉。

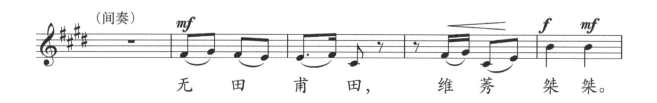

（间奏）

无 田 甫 田， 维 莠 桀 桀。

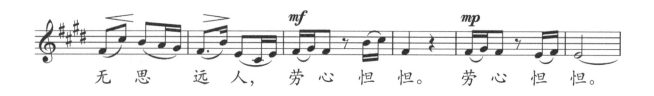

无 思 远 人， 劳 心 怛 怛。 劳 心 怛 怛。

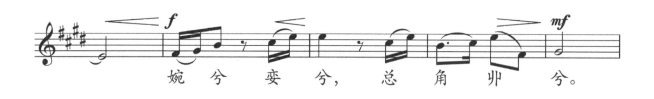

婉 兮 娈 兮， 总 角 丱 兮。

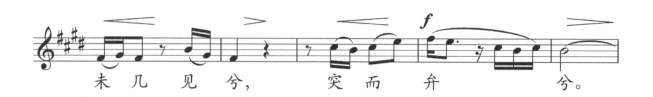

未 几 见 兮， 突 而 弁 兮。

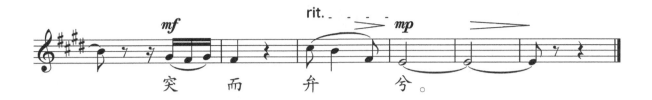

突　而　弁　兮。

　　这首诗由日常劳作起兴，引出思人的题旨。一人独立难支，难以耕作杂草丛生的大块田地。一个人心中即使有绵延不绝的思念，但也难以克服阻碍让远方的人归来。歌者用"无思远人"的反语，描写思念的痛苦。第三章似幻似真，总角之宴如浮云掠影，隐约透出对韶华易逝、离合无常的感慨。这种亦真亦幻的写法，既含蓄优美，又渲染了悲伤的气氛。

隰 桑

（《小雅·都人士之什》）

情真意切地 ♩=60

韩闻赫 曲

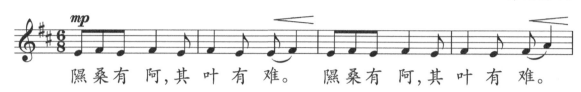

隰桑有阿，其叶有难。 隰桑有阿，其叶有难。

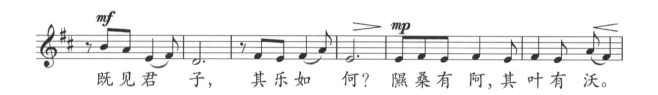

既见君子， 其乐如 何？ 隰桑有阿，其叶有沃。

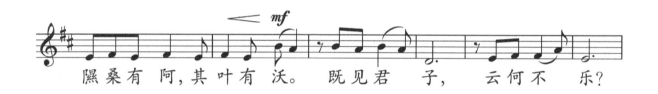

隰桑有阿，其叶有沃。 既见君子， 云何不 乐？

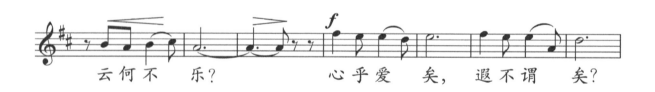

云何不 乐？ 心乎爱 矣， 遐不谓 矣？

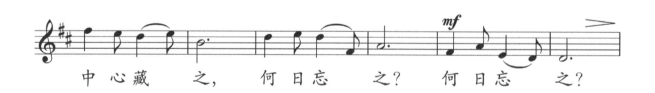

中心藏 之， 何日忘 之？ 何日忘 之？

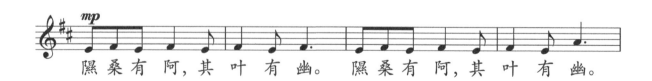

隰桑有阿，其叶有幽。 隰桑有阿，其叶有幽。

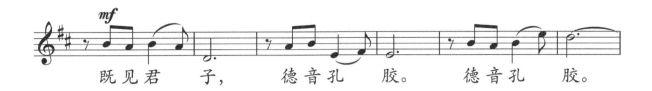

既见君子, 德音孔胶。 德音孔胶。

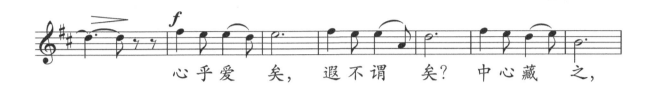

心乎爱矣, 遐不谓矣? 中心藏之,

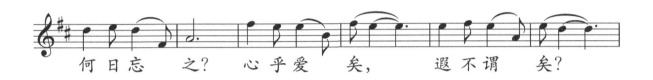

何日忘之? 心乎爱矣, 遐不谓矣?

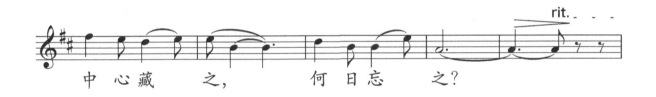

中心藏之, 何日忘之?

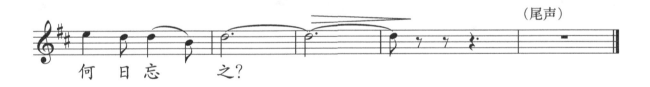

（尾声）

何日忘之?

释义

《小雅·都人士之什·隰桑》是一首恋歌。前三章叠唱，女子与倾慕的君子相见于桑林浓荫之下，不胜欢喜，又略带羞涩，便以歌寄意，吐露自己对心上人的倾慕之情。情动于中而形于言，言之不足，故嗟叹之，嗟叹之不足，故咏歌之。女子唱出"既见君子，其乐如何"，足见其情感的纯真炙热。最后一段突破"复沓"的形式，另出新意，"中心藏之，何日忘之"更是流传千古的著名情语。

小星

(《国风·召南》)

韩闻赫 曲

叹息地 ♩=64

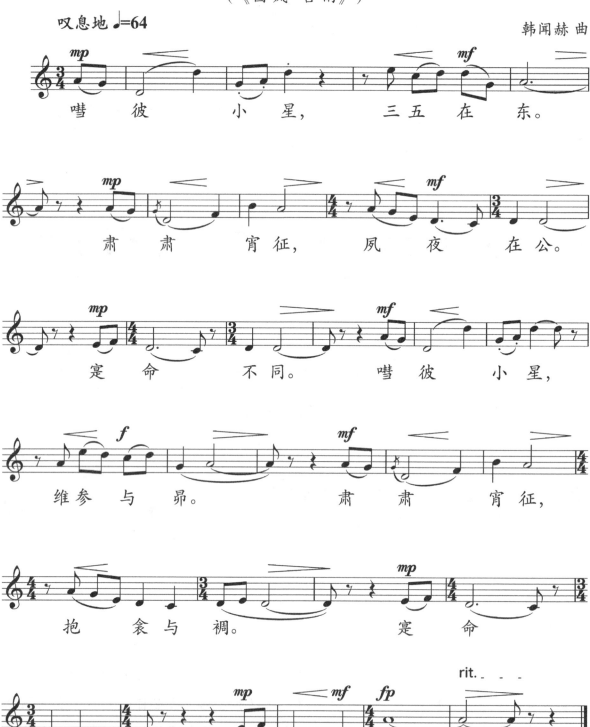

嗟彼 小星，三五在东。

肃肃宵征，夙夜在公。

寔命不同。嗟彼小星，

维参与昴。肃肃宵征，

抱衾与裯。寔命

不犹。寔命不犹……

　　《国风·召南·小星》的解释有二：《毛诗序》认为是表扬夫人侍奉夫君，关爱小妾，夙夜辛勤；《诗三家义集疏》采齐说，言一位小官吏因日夜当差、疲于奔命而自伤劳苦，但也只能自叹自己的命运不如优渥的权贵。本曲的立意取后者。光线幽暗的小星下，小吏在昏昏夜色中抱着铺盖赶路的场景显得无比凄凉，而他命不如人的自我开解，又有着悲剧的色彩。

江有汜

（《国风·召南》）

韩闻赫 曲

悲怆，自由地 ♩=c.60

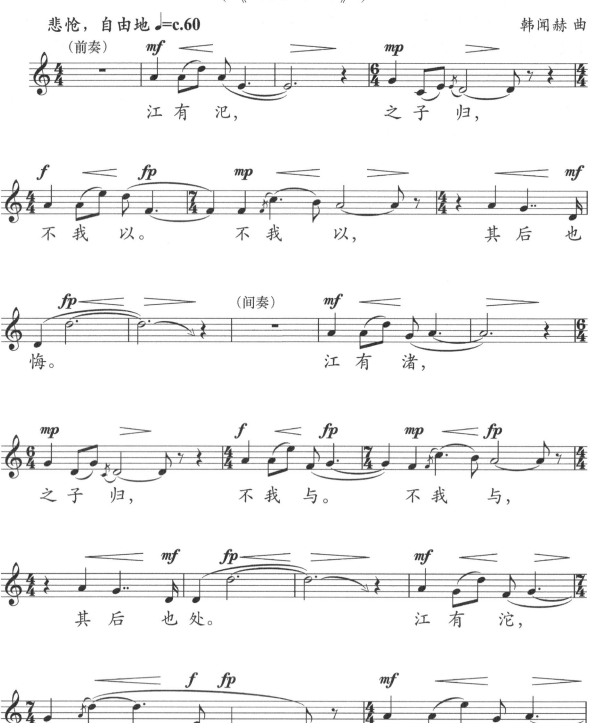

江有汜，　　　　之子归，

不我以。　　不我以，　　其后也

悔。　　　　　江有渚，

之子归，　　不我与。　　不我与，

其后也处。　　　　江有沱，

诶！　　　　之子归，

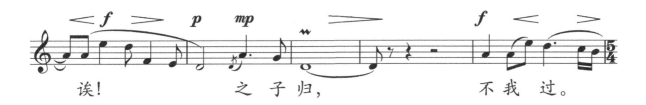

诶！ 之 子 归， 不 我 过。

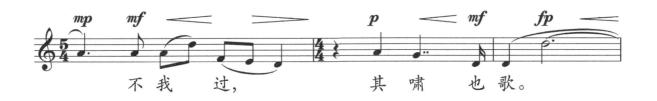

不 我 过， 其 啸 也 歌。

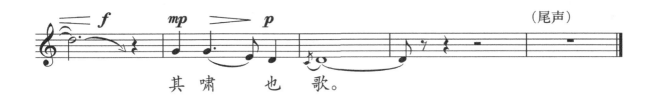

（尾声）

其 啸 也 歌。

释 义

　　《国风·召南·江有汜》是一首表达失恋之情的作品。关于主人公的身份，有多种说法。《毛诗序》认为，此诗的主旨是"美媵也，勤而无怨，嫡能悔过也"，也有说是伯仲不顾及侄娣，使侄娣感到恨悔的。清代方玉润的《诗经原始》则认为，歌者是弃妇，女子为丈夫所弃，因作此歌，自叹以自解。本曲的立意本诸方氏。在三章诗中，妇人分别用"不我以""不我与""不我过"来诉说丈夫的薄情寡义，但妇人也再三预言丈夫必将因今日的背弃行为而悔恨。"其后也悔""其后也处""其啸也歌"都是在预想丈夫日后的忧愁凄惶。这首诗一唱三叹，在哀诉中又能感受到女子心志的坚强。

蜉蝣

（《国风·曹风》）

韩闻赫 曲

轻盈地 ♩=68

（前奏）

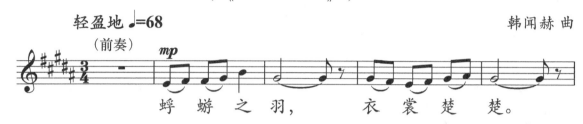

蜉 蝣 之 羽， 衣 裳 楚 楚。

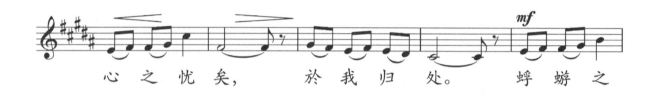

心 之 忧 矣， 於 我 归 处。 蜉 蝣 之

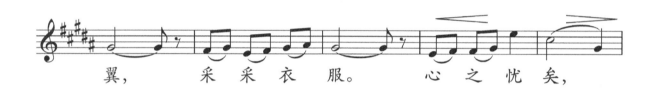

翼， 采 采 衣 服。 心 之 忧 矣，

（间奏）

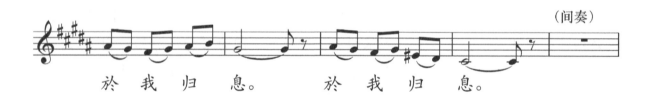

於 我 归 息。 於 我 归 息。

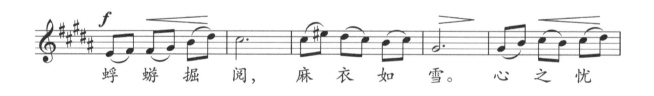

蜉 蝣 掘 阅， 麻 衣 如 雪。 心 之 忧

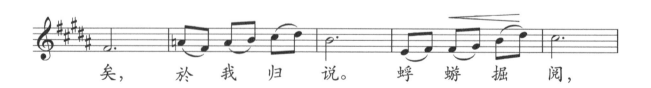

矣， 於 我 归 说。 蜉 蝣 掘 阅，

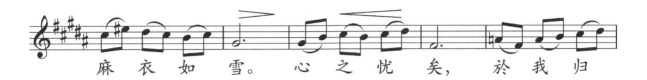

麻 衣 如 雪。 心 之 忧 矣， 於 我 归

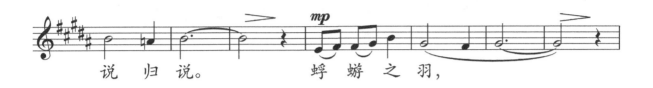

说 归 说。 蜉 蝣 之 羽，

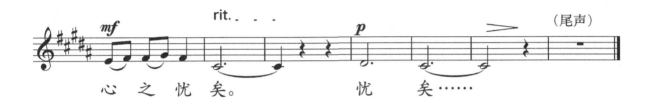

（尾声）

心 之 忧 矣。 忧 矣……

释义

　　这首诗以蜉蝣朝生暮死的宿命喻写人生。人生一世，比起宇宙千万年的恒常，着实转瞬即逝，更如华裳，美丽但易摧折。那么人生归处何在？又如何在有限的一生中获得圆融和自洽？本曲表达了对人生终极问题的困惑和追问，充满了深刻的生命意义，展现了内观、内省的精神图景。

驺 虞

（《国风·召南》）

韩闻赫 曲

充满生气地 ♩=80

（前奏）

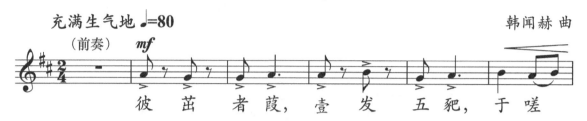

彼 茁 者 葭， 壹 发 五 豝， 于 嗟

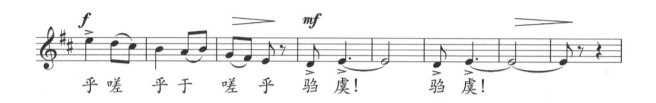

乎嗟 乎于 嗟乎 驺虞！ 驺虞！

（间奏）

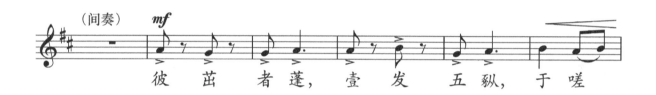

彼 茁 者 蓬， 壹 发 五 豵， 于 嗟

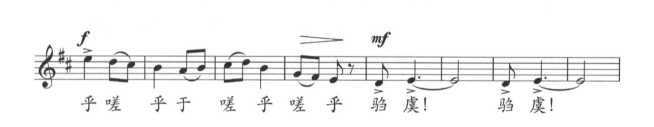

乎嗟 乎于 嗟乎 嗟乎 驺虞！ 驺虞！

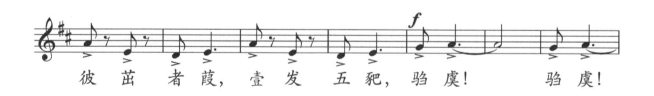

彼 茁 者 葭， 壹 发 五 豝， 驺虞！ 驺虞！

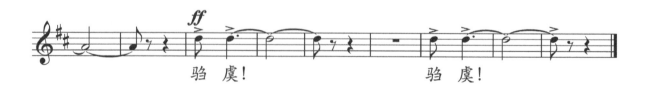

驺虞！ 驺虞！

　　《国风·召南·驺虞》是一首夸赞猎人的诗。猎人身姿矫健，霎时间放出一箭，竟能射中五只野猪，引得歌者由衷赞叹。虽然只有两章，且结构简洁精练，但诗歌将猎人高超的箭法，以及在猎场上的沉着和神采，都表现得恰如其分。

泽 陂

（《国风·陈风》）

韩闻赫 曲

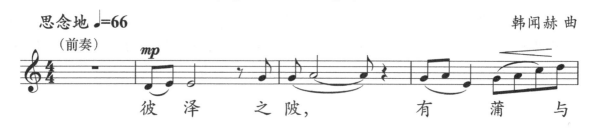

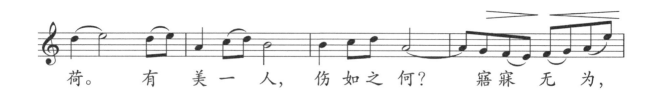

彼泽之陂，　　　有蒲与

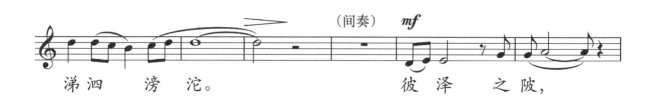

荷。　有美一人，伤如之何？　寤寐无为，

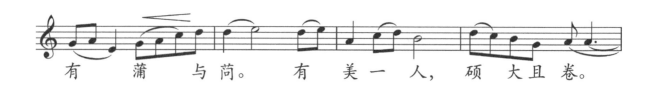

涕泗滂沱。　　　彼泽之陂，

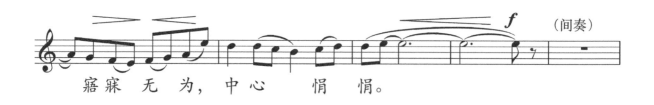

有蒲与蕳。　有美一人，硕大且卷。

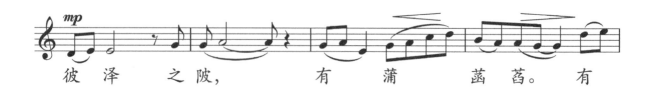

寤寐无为，中心悁悁。

彼泽之陂，　　　有蒲菡萏。　有

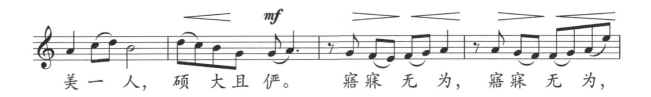

美一人，硕大且俨。 寤寐无为， 寤寐无为，

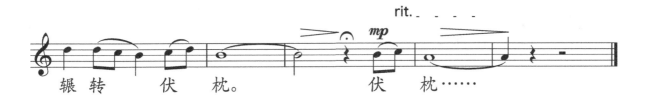

辗 转 伏 枕。 伏 枕……

　　《国风·陈风·泽陂》是一首思念心上人的情歌。主人公看见池塘边香蒲、莲蓬、莲花，便想到自己的心上人，人与花一样，美好却可望而不可即。主人公不禁心烦意乱、情迷神伤，晚上也睡不着觉，便将忧郁的心绪和缠绵的思念，发而为歌。本曲抒情真挚，弥漫着一股优美、伤感的气息。

鹊巢

（《国风·召南》）

孔志轩 曲

喜庆地 ♩=88

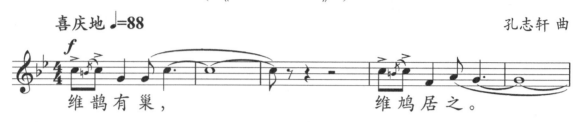

维鹊有巢，　　　　维鸠居之。

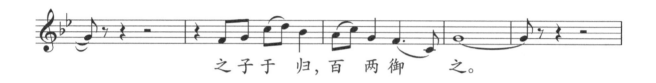

之子于　归，百　两御　　之。

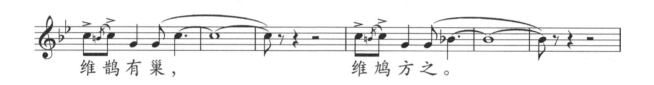

维鹊有巢，　　　　维鸠方之。

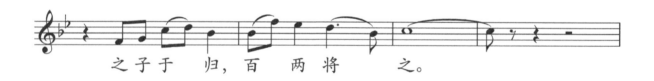

之子于　归，百　两将　　之。

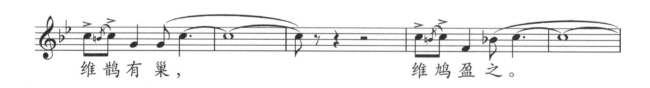

维鹊有巢，　　　　维鸠盈之。

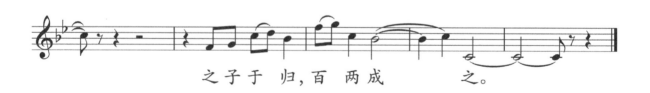

之子于　归，百　两成　　　之。

释义

　　《国风·召南·鹊巢》是一首描写女子出嫁的诗。鹊巢的比喻，是先民朴素婚恋观的体现。新郎准备好了房子，新娘来居住，一句"维鹊有巢"寄托了先民对之子于归、夫妻和睦、共同经营家庭的美好憧憬。由众多车辆组成的庞大的送亲队伍，也暗示着结为姻亲的双方都出身较高的社会阶层。歌者以平实的语言描绘了盛大的场面，表达了自己的恭喜和祝福。

蒹葭

（《国风·秦风》）

韩闻赫 曲

静美地 ♩=75

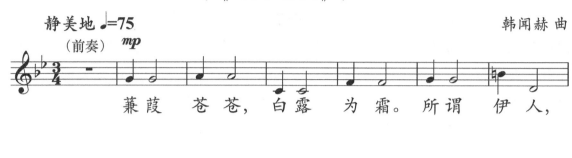

蒹葭 苍苍，白露 为霜。所谓 伊人，

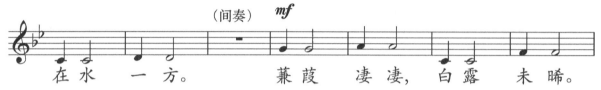

在水 一方。 蒹葭 凄凄，白露 未晞。

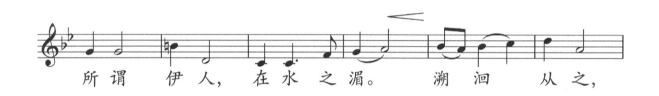

所谓 伊人，在水 之湄。 溯洄 从之，

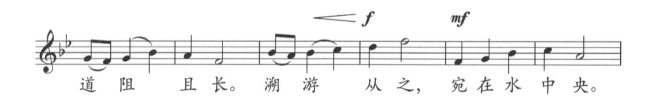

道阻 且长。溯游 从之，宛在水 中央。

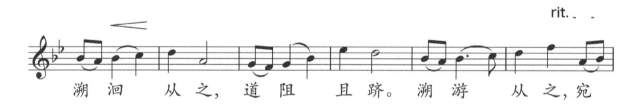

溯洄 从之，道阻 且跻。溯游 从之，宛

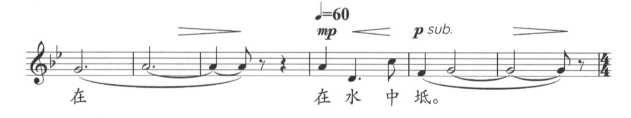

在 在水 中坻。

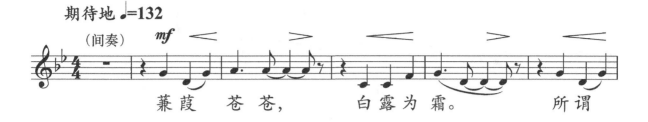

蒹葭　苍苍，　白露为霜。　　所谓

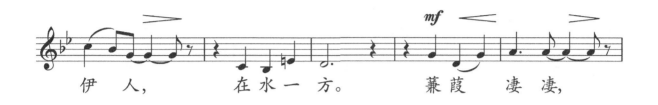

伊　人，　在水一方。　蒹葭　凄凄，

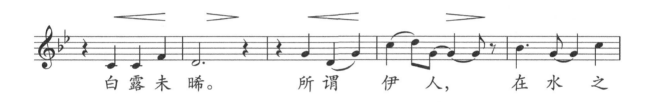

白露未晞。　所谓伊人，　在水之

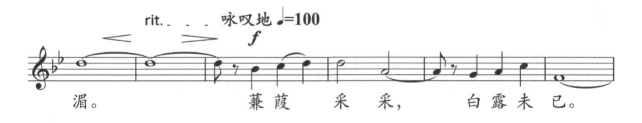

湄。　蒹葭采采，白露未已。

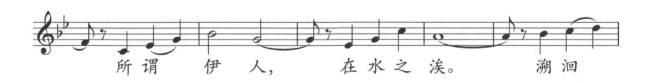

所谓伊人，　在水之涘。　溯洄

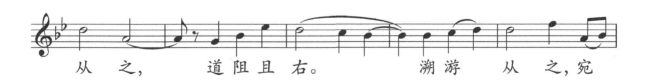

从之，　道阻且右。　溯游从之，宛

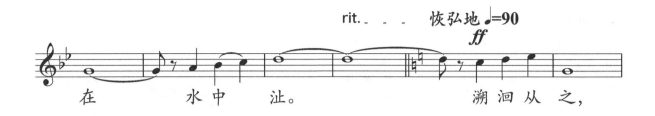

在　　水中　　沚。　　　　溯洄从之，

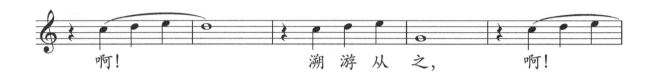

啊！　　　溯游从之，　　　啊！

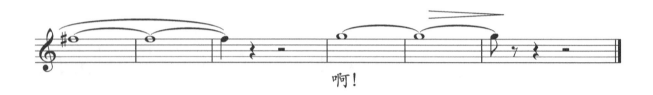

啊！

 释　义

　　《国风·秦风·蒹葭》是一首表现追求思慕之人，意境迷蒙苍茫的诗。但本曲的创作没有停留在原词仅表达对美好事物憧憬的层面，而是进一步通过旋律的推动，展现了憧憬—求索—成功的过程。本曲可从三个层次去欣赏：第一层次的速度较缓慢，开头旋律采用单音重复的方式，平淡而稳定；第二层次同头变尾发展，中间部分出现上下跳进，表达了一种期盼之情，演唱处理不可过分纵情，既要营造一种对彼岸理想的苦苦追索，也要为后续的激昂部分留些空间；第三层次的高潮段落是一段大咏叹，采用连续上行音阶加回落式大跳，"蒹葭采采"与"白露未已"构成模进，连续上行音阶变成分解和弦结构。这里的旋律好似四个波浪。全曲的最后进行升华，配器上采取全编制，在宏大的激荡回旋中结束旋律，使听众感受到苍茫壮阔的意境。

第二章
亲亲之爱

　　《诗经》中的许多诗歌都反映了中国人的赤子之心和同胞间的亲亲之爱，体现了祖先们情之所钟、一往而深的情感境界。团结相亲、相濡以沫是凝聚中国力量的精神纽带，更是推动中华民族共同走向繁荣强大的精神动力。

桃夭

（《国风·周南》）

韩闻赫 曲

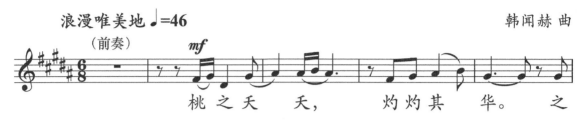

浪漫唯美地 ♩=46

（前奏）

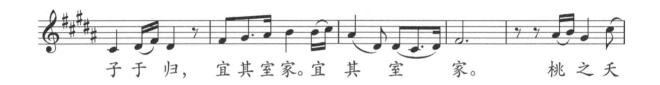

桃之夭 夭，　　灼灼其 华。　之

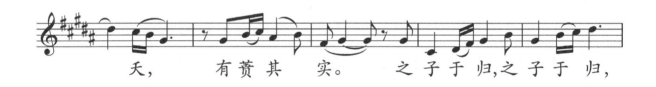

子于归，　宜其室家。宜其 室　家。　　桃之夭

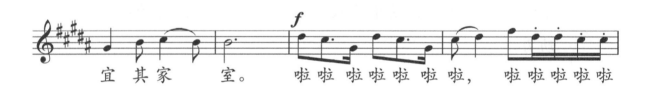

夭，　　有蕡其 实。　　之 子于归,之 子于归,

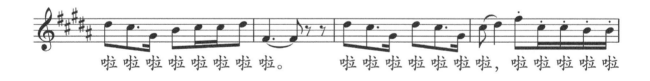

宜 其 家 室。　啦 啦 啦 啦 啦 啦 啦，　啦 啦 啦 啦 啦

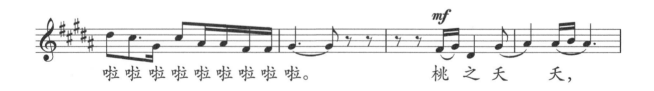

啦 啦 啦 啦 啦 啦 啦 啦。　啦 啦 啦 啦 啦 啦 啦，啦 啦 啦 啦 啦

啦 啦 啦 啦 啦 啦 啦 啦 啦。　　桃 之 夭 夭，

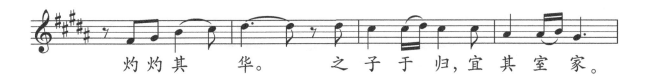

灼灼其 华。 之 子 于 归, 宜 其 室 家。

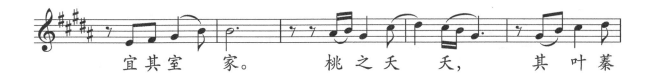

宜 其 室 家。 桃 之 夭 夭, 其 叶 蓁

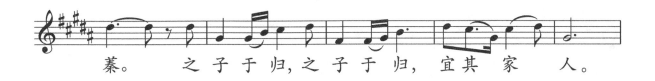

蓁。 之 子 于 归, 之 子 于 归, 宜 其 家 人。

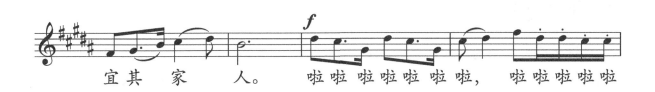

宜 其 家 人。 啦 啦 啦 啦 啦 啦 啦, 啦 啦 啦 啦 啦

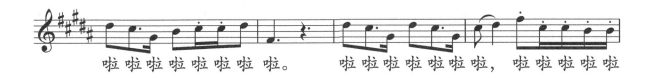

啦 啦 啦 啦 啦 啦 啦 啦。 啦 啦 啦 啦 啦 啦 啦, 啦 啦 啦 啦 啦

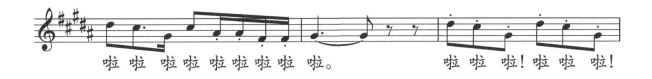

啦 啦 啦 啦 啦 啦 啦 啦 啦。 啦 啦 啦! 啦 啦 啦!

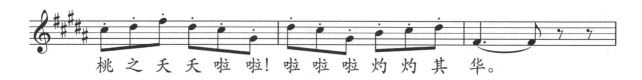

桃 之 夭 夭 啦 啦! 啦 啦 啦 灼 灼 其 华。

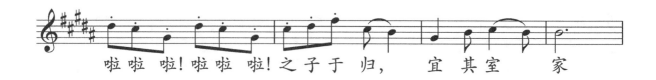

啦 啦 啦! 啦 啦 啦! 之 子 于 归, 宜 其 室 家

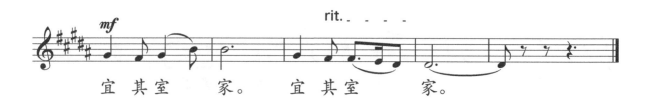

宜 其 室 家。 宜 其 室 家。

释义

　　"桃之夭夭，灼灼其华。之子于归，宜其室家。"艳如桃花、照眼欲明，古人将桃花似的外在"美"巧妙地和"宜"的内在"善"结合起来，表达着人们对家庭和睦与安居乐业生活的美好向往。《国风·周南·桃夭》是一首祝贺年轻姑娘出嫁的诗。诗人以桃花起兴，以桃花喻美人，为新娘唱了一首赞歌。本曲通过歌唱艺术展现"婚嫁"这一民俗题材，表现喜悦、欢庆、充满期待等情感，同时反映出中心人物新娘即将迎来爱情与家庭的崭新阶段的心态，以及她与伴娘等其他角色的互动。这是一首通过女声主唱与小合唱来共同诠释主题的欢快歌曲。

汉广

（《国风·周南》）

思念地 ♩=76

韩闻赫 曲

（前奏）

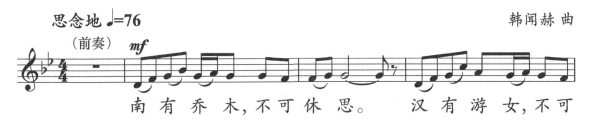

南 有 乔 木，不 可 休 思。　汉 有 游 女，不 可

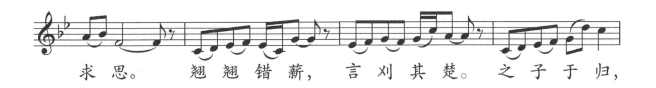

求 思。　翘 翘 错 薪，言 刈 其 楚。　之 子 于 归，

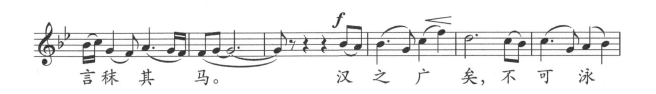

言 秣 其 马。　　汉 之 广 矣，不 可 泳

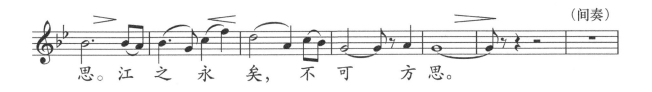

（间奏）

思。江 之 永 矣，不 可 　方 思。

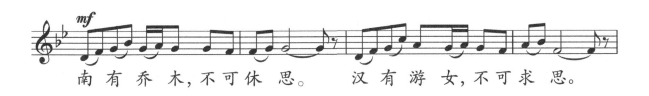

南 有 乔 木，不 可 休 思。　汉 有 游 女，不 可 求 思。

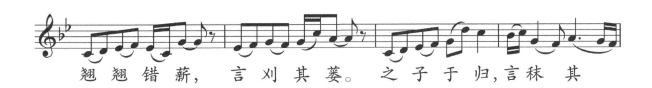

翘 翘 错 薪，言 刈 其 蒌。　之 子 于 归，言 秣 其

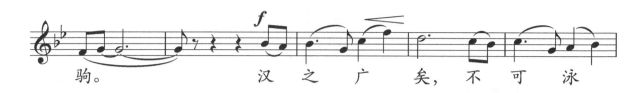

驹。　　　　汉　之　广　矣，不　可　泳

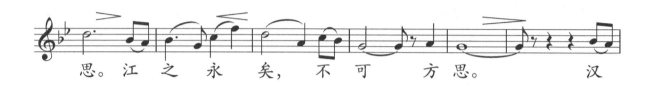

思。江　之　永　矣，不　可　　方　思。　　　汉

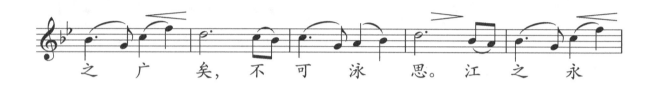

之　广　矣，不　可　泳　思。江　之　永

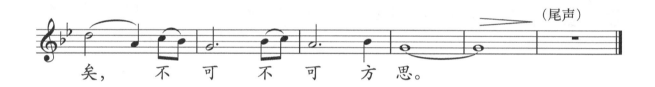

（尾声）

矣，　不　可　不　可　方　思。

释义

　　《国风·周南·汉广》是一首恋歌。主人公是一位樵夫，他爱慕一位女子，可惜没能遂其心愿，但情之所钟，久久难忘，这段情意仍时时浮上心头。他在山间伐木，感叹乔木高耸，却不能在树下常驻。他在汉江边行走，感叹汉江宽广，却不能乘舟抵达彼岸。凡此种种，兴感无端，透出无限惆怅和遗憾。但樵夫对女子的爱恋又极为真诚，他真心希望她能获得幸福，当女子结婚成家之日，他要割好芦蒿，喂饱送亲马匹。樵夫宽厚的心地、淳朴的为人也是当时民风的体现。本曲的情调清新质朴，表现出浓郁的民间风情。

山有扶苏

(《国风·郑风》)

韩闻赫 曲

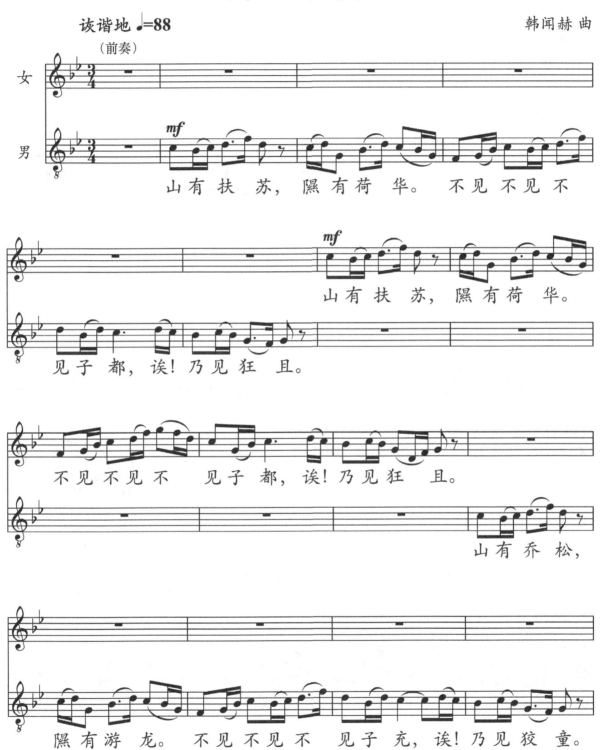

山有扶苏，隰有荷华。 不见不见不见子都，诶！乃见狂且。

山有扶苏，隰有荷华。 不见不见不见子都，诶！乃见狂且。

山有乔松，隰有游龙。 不见不见不见子充，诶！乃见狡童。

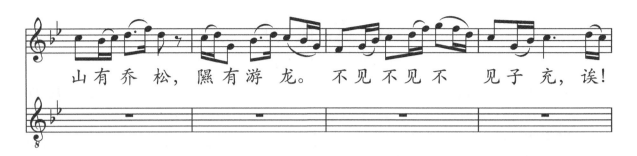

山有乔松，隰有游龙。不见不见不 见子充，诶！

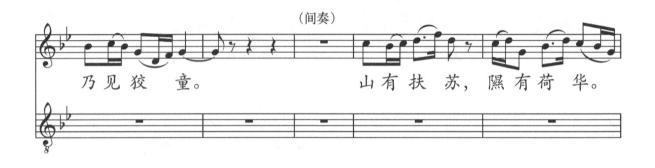

（间奏）

乃见狡 童。 山有扶 苏，隰有荷华。

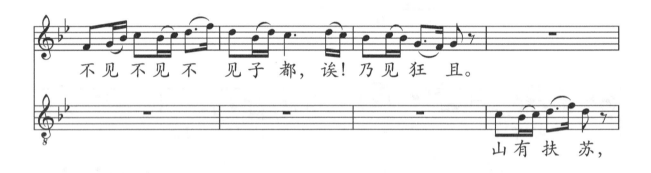

不见 不见 不 见子 都，诶！乃见 狂 且。

山有扶 苏，

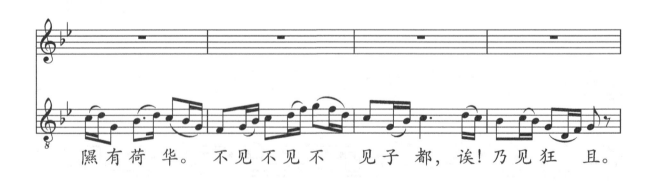

隰有荷华。 不见不见不 见子 都，诶！乃见 狂 且。

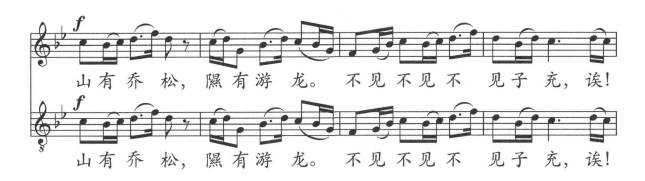

山有乔松，隰有游龙。不见不见不　见子充，诶！

山有乔松，隰有游龙。不见不见不　见子充，诶！

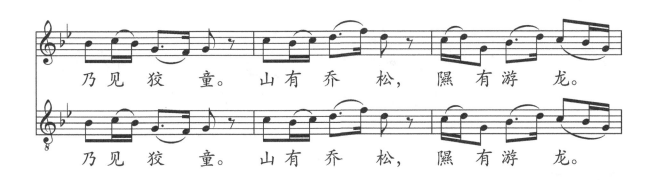

乃见狡　童。山有乔　松，隰有游　龙。

乃见狡　童。山有乔　松，隰有游　龙。

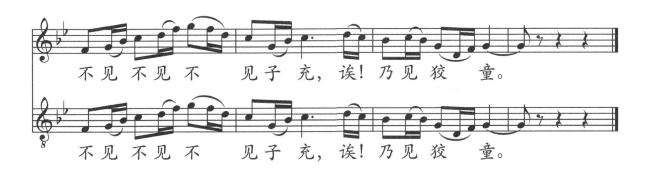

不见不见不　见子充，诶！乃见狡　童。

不见不见不　见子充，诶！乃见狡　童。

释义

　　《国风·郑风·山有扶苏》是一首男女约会时对唱的情歌，情调清新活泼。"山有扶苏，隰有荷华"，妙语如珠，往来应答，情意流转，真挚动人；又因出自少男少女之口，不失其天真烂漫。本曲在结构上注意体现歌词对话的特点，充满戏剧性。

采葛

（《国风·王风》）

常馨内 曲

思念地 ♩=70

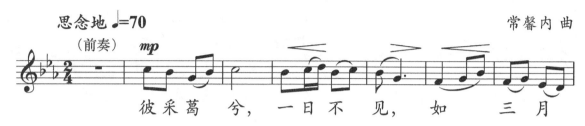

彼采葛 兮， 一日不 见， 如 三月

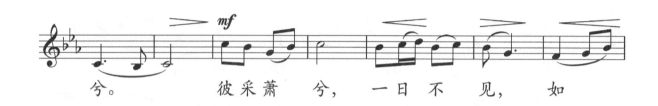

兮。 彼采萧 兮， 一日不 见， 如

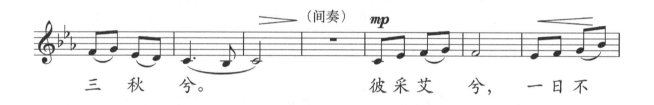

三 秋 兮。 彼采艾 兮， 一日不

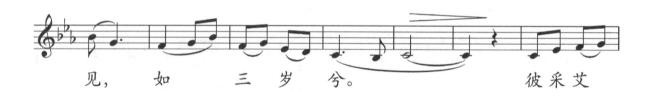

见， 如 三 岁 兮。 彼采艾

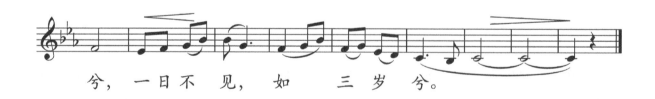

兮， 一日不 见， 如 三 岁 兮。

释 义

 《国风·王风·采葛》是一首思念恋人的诗。情到深处，一朝远别，不胜相思，故有一日如三月、三秋、三岁之感。主人公用夸张的手法剖白内心，真挚而热烈。本曲风格饱满炙热，音乐形象鲜明。

静女

（《国风·邶风》）

充满爱意地 ♩=72　　　　　　　　　　　　　　常馨内 曲

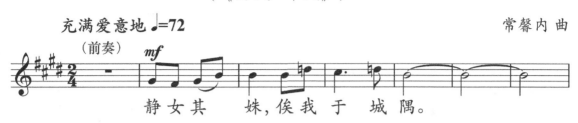

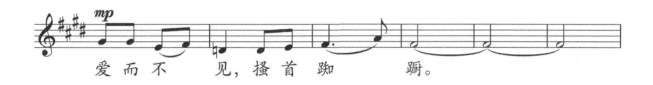

静女其姝，俟我于城隅。

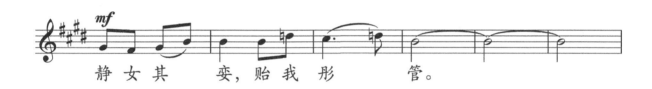

爱而不见，搔首踟蹰。

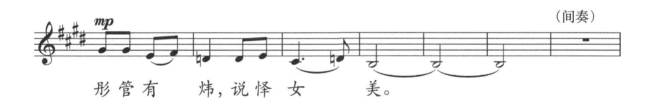

静女其娈，贻我彤管。

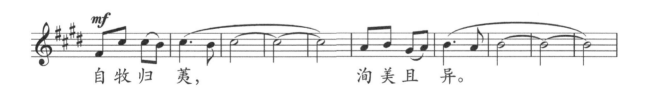

彤管有炜，说怿女美。

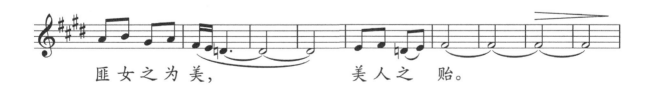

自牧归荑，洵美且异。

匪女之为美，美人之贻。

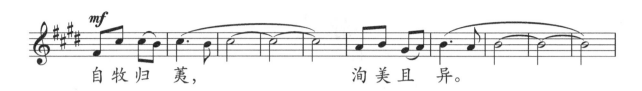

自牧归荑，　　　洵美且异。

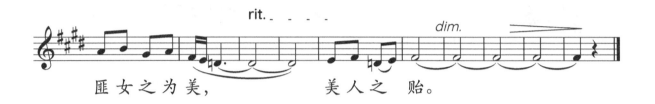

匪女之为美，　　　美人之贻。

释义

　　《国风·邶风·静女》是一首情歌，描述了青年男女幽会的过程。温柔娴静的女子为男子送上表达心意的彤管，男子接受了这份象征情比金坚的礼物，也表白了对她的深深情意。本曲深切真挚，表达了对纯真美好爱情的憧憬和向往。

绿衣

（《国风·邶风》）

常馨内 曲

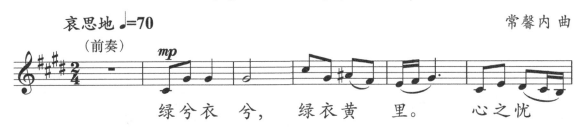

绿兮衣兮，绿衣黄里。心之忧

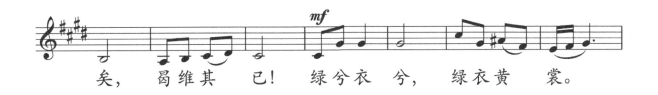

矣，曷维其已！绿兮衣兮，绿衣黄裳。

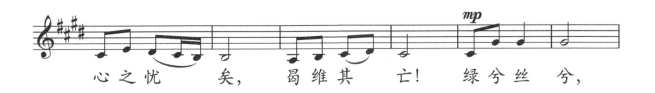

心之忧矣，曷维其亡！绿兮丝兮，

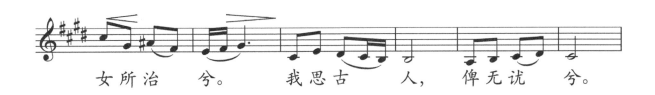

女所治兮。我思古人，俾无讹兮。

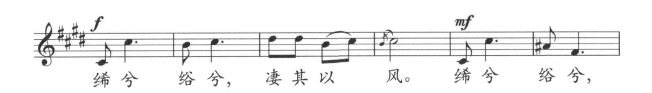

缔兮绤兮，凄其以风。缔兮绤兮，

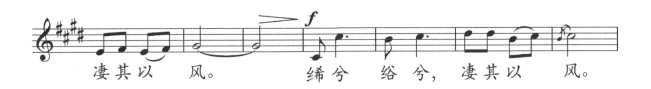

凄其以风。缔兮绤兮，凄其以风。

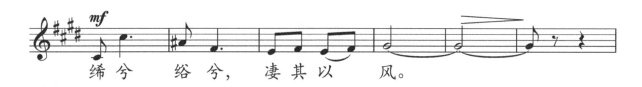

绨兮 绤兮， 凄其以 风。

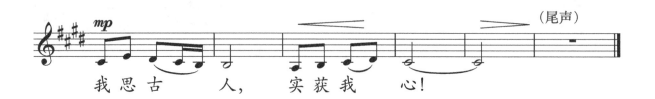

我思古 人， 实获我 心！

释 义

　　关于此诗，古人认为是庄姜失位伤己之作，今人一般认为是男子的悼亡之作。本曲创作立意，采悼亡说。主人公看到妻子亲手缝制的衣裳，睹物怀人，内心充满悲伤，表达了丈夫对亡妻的深厚感情。全诗有四章，采用了重章叠句的手法，触景生情，层层生发，含蓄委婉，缠绵悱恻。

木瓜

（《国风·卫风》）

常馨内 曲

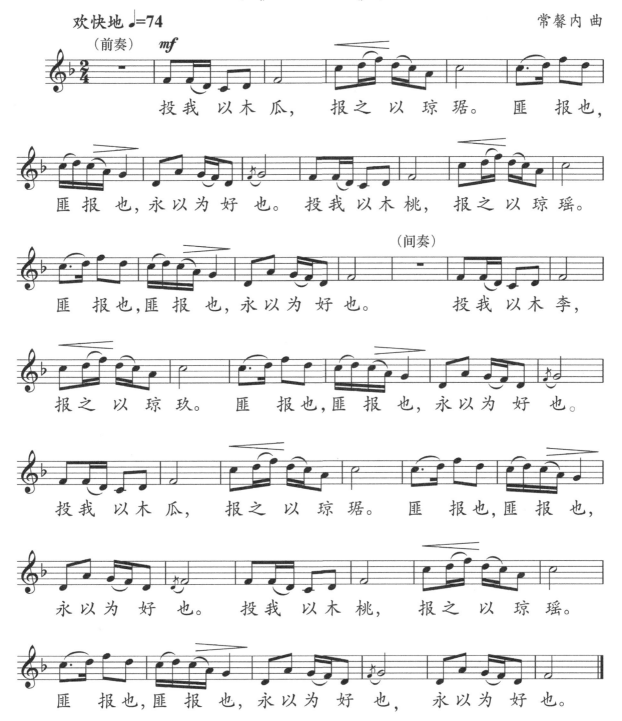

释 义

　　《国风·卫风·木瓜》是一首男女相互赠答的歌谣。女子赠以木瓜、木桃、木李等平常之物，但情意贵重，男子回赠以美玉琼瑶般珍贵的宝物，并不是出于礼节性的报答，而是希望长以为好、不相忘耳。在艺术上，本曲具有极高的重叠复沓和回环往复的音乐性，而句式的参差又造成跌宕有致的韵味与声情并茂的效果，具有浓厚的民歌色彩。

硕人

（《国风·卫风》）

常馨内 曲

美好地 ♩=132

（前奏） *mf*

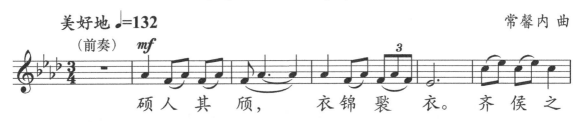

硕人其颀，　　衣锦褧衣。齐侯之

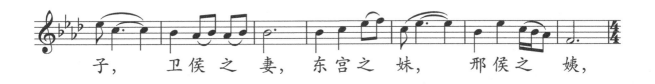

子，　　卫侯之妻，东宫之妹，　邢侯之 姨，

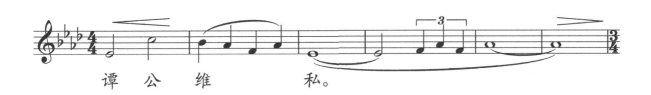

谭 公 维　 私。

mf

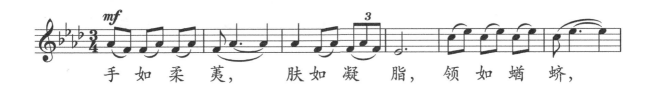

手 如 柔 荑，　　肤 如 凝 脂，领 如 蝤 蛴，

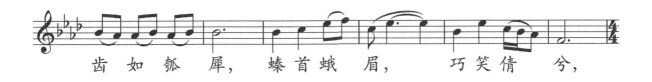

齿 如 瓠 犀，蓁 首 蛾 眉，　巧 笑 倩 兮，

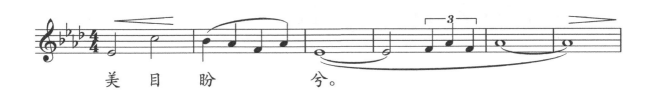

美 目 盼　 兮。

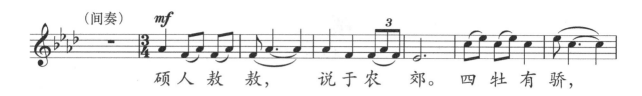

（间奏）　mf

硕人敖敖，　说于农郊。四牡有骄，

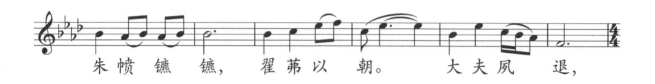

朱帻镳镳，翟茀以朝。大夫夙退，

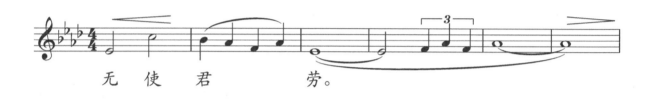

无使君劳。

咏叹地

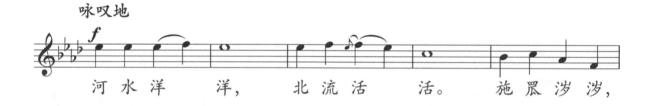

f

河水洋洋，　北流活活。施罛濊濊，

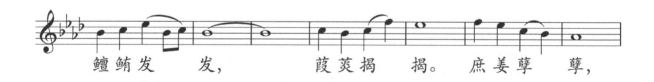

鳣鲔发发，莨菼揭揭。庶姜孽孽，

（尾声）

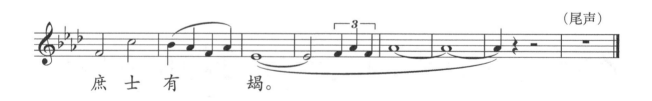

庶士有朅。

　　《国风·卫风·硕人》描写齐女姜出嫁卫庄公的盛况，歌者盛赞庄姜的容貌品行。方玉润《诗经原始》："《硕人》，颂庄姜美而贤也。"方氏认为，硕人为有德者的尊称，"题眼既标，下可从旁模写，极意铺陈，无非为此硕人生色"。所谓铺陈，大抵指刻画美人之形的极尽所能，生色则是能传递出美人动静行止间的神采。孙联奎《诗品臆说》拈出"巧笑倩兮，美目盼兮"二语，以为寥寥八字，得美人之神。本曲的创作也在构建画面感的基础上，追求神韵的表达。

燕 燕

（《国风·邶风》）

常馨内 曲

如泣如诉地 ♩=68

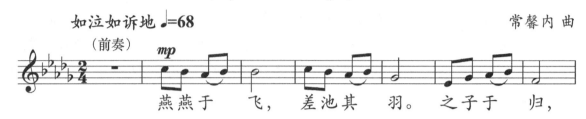

（前奏）

mp

燕燕于 飞， 差池其 羽。 之子于 归，

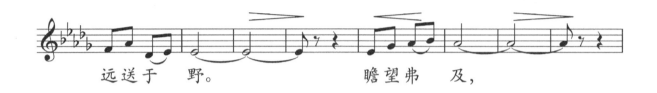

远送于 野。 瞻望弗 及，

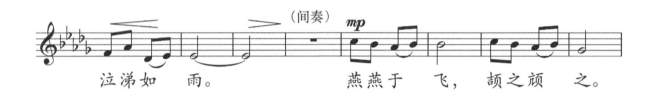

（间奏） *mp*

泣涕如 雨。 燕燕于 飞， 颉之颃 之。

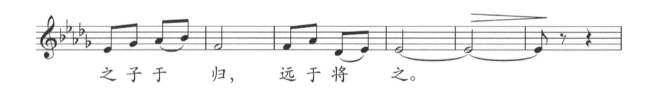

之子于 归， 远于将 之。

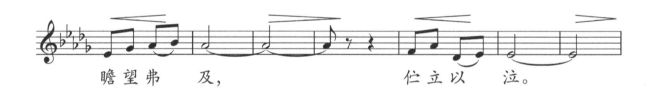

瞻望弗 及， 伫立以 泣。

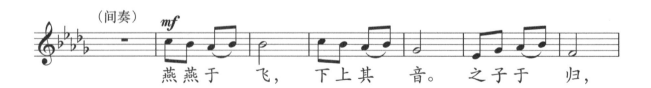

（间奏） *mf*

燕燕于 飞， 下上其 音。 之子于 归，

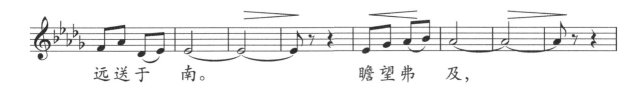

远送于　南。　　　　瞻望弗　及，

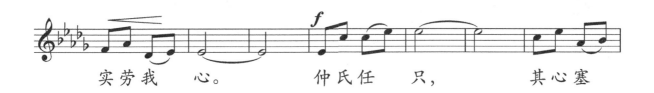

实劳我　心。　　仲氏任　只，　　其心塞

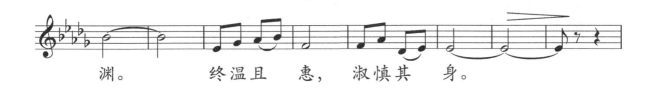

渊。　终温且　惠，　淑慎其　身。

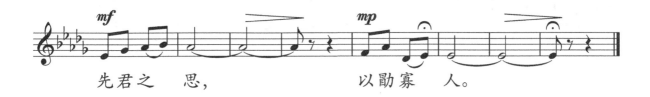

先君之　思，　　　　以勖寡　人。

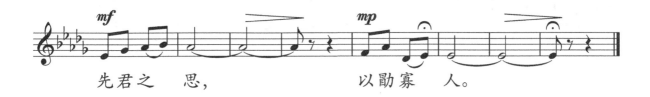 释　义

　　《国风·邶风·燕燕》是一首惜别之作。"燕燕于飞，差池其羽""颉之颃之""下上其音"。燕子颉颃，正是亲族之情的象征。"终温且惠，淑慎其身"，又是对远行的亲人殷殷嘱托和勉励，希望远在异乡，也能做一位品性温良、受人爱戴之人，无怪乎朱熹言："不知古人文字之美，词气温和，义理精密如此。"本曲的情调深沉优美，哀而不伤，寄托了深厚的人伦之情。

野有蔓草

（《国风·郑风》）

常馨内 曲

欢愉地 ♩=60

（前奏）

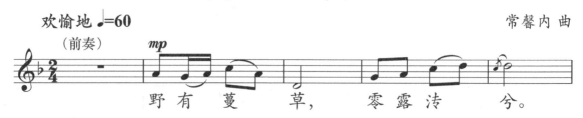

野有蔓草，　　零露洟　兮。

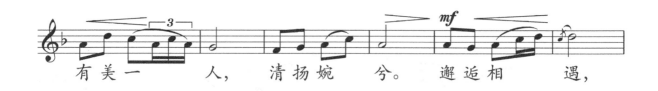

有美一　　人，　清扬婉　兮。　邂逅相　　遇，

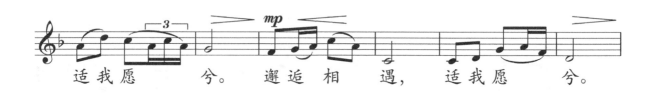

适我愿　兮。　邂逅相　遇，　适我愿　兮。

（间奏）

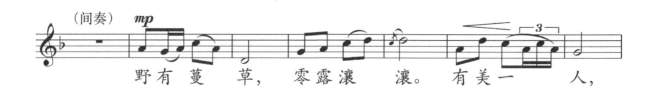

野有蔓草，零露瀼　瀼。有美一　　人，

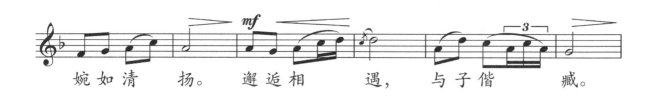

婉如清　扬。　邂逅相　　遇，与子偕　臧。

rit. ＿＿＿＿＿＿＿＿＿＿　　（尾声）

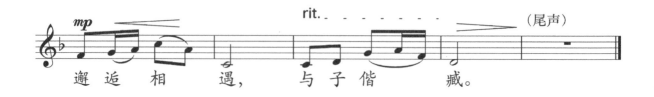

邂逅相　遇，　与子偕　臧。

　　《国风·郑风·野有蔓草》是一首恋歌。一个露水未干的清晨，一对青年男女在田间路上不期而遇，相互倾心。全诗重复叠咏，"有美一人，清扬婉兮"，"邂逅相遇，与子偕臧"。既然情投意合，就比翼双飞，这是先民婚恋的真实写照，体现了发乎人情、出乎自然的情感的美好。本曲创作立意本此，在音乐风格上，也较其他爱情题材的艺术歌曲更为纯朴和直率。

子衿

（《国风·郑风》）

思恋地 ♩=68

常馨内 曲

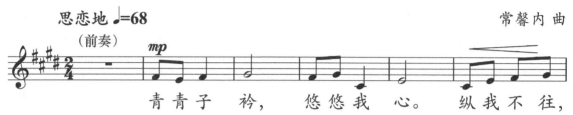

（前奏）

mp

青青子衿，　悠悠我心。　纵我不往，

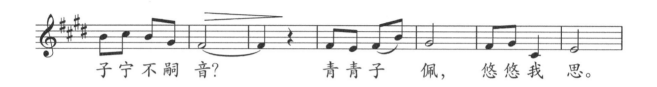

子宁不嗣音？　青青子佩，　悠悠我思。

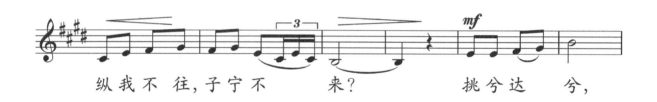

纵我不往，子宁不来？　挑兮达兮，

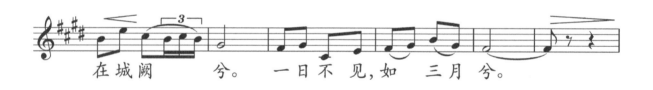

在城阙兮。　一日不见，如三月兮。

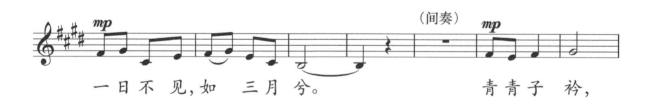

（间奏）

一日不见，如三月兮。　青青子衿，

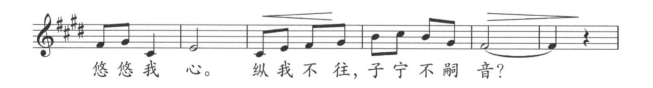

悠悠我心。　纵我不往，子宁不嗣音？

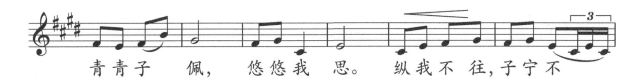

青青子 佩， 悠悠我 思。 纵我不往,子宁不

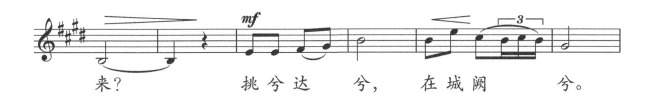

mf

来？ 挑兮达 兮， 在城阙 兮。

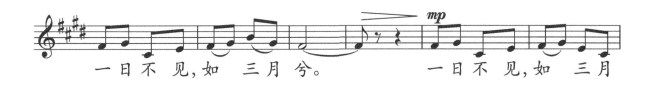

mp

一日不 见,如 三月 兮。 一日不见,如 三月

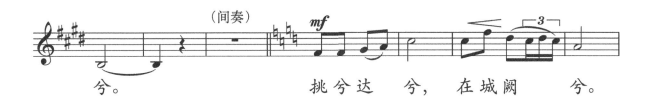

（间奏） *mf*

兮。 挑兮达 兮， 在城阙 兮。

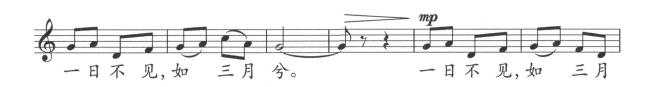

mp

一日不 见,如 三月 兮。 一日不见,如 三月

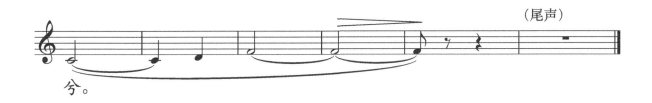

（尾声）

兮。

《国风·郑风·子衿》描写了一个女子思念心上人的情景。他们相约在城楼见面，但女子久等不至，她望眼欲穿，埋怨情人不来赴约，更怪他不捎信来，于是唱出"一日不见，如三月兮"的无限情思。本曲的创作着眼于描摹女子的内心活动，风格清新活泼。

扬之水

（《国风·王风》）

惆怅地 ♩=68　　　　　　　　　　　　　　　　　　韩闻赫 曲

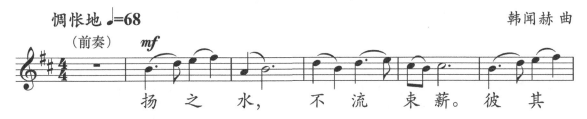

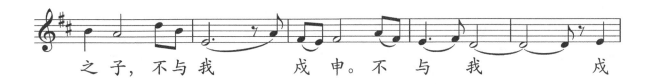

扬 之 水，不 流 束 薪。彼 其

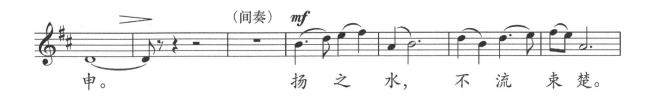

之子，不与我 戍申。不 与 我 戍

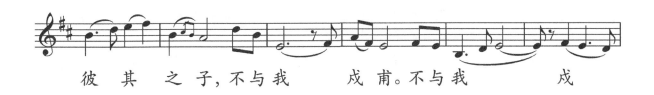

申。 扬 之 水，不 流 束 楚。

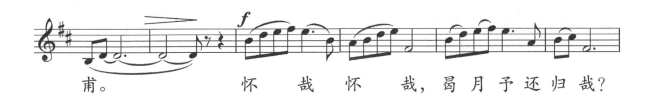

彼 其 之 子，不 与 我 戍 甫。不与我 戍

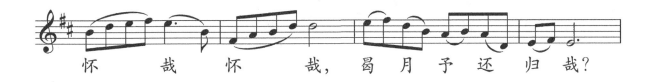

甫。 怀 哉 怀 哉，曷 月 予 还 归 哉？

怀 哉 怀 哉，曷 月 予 还 归 哉？

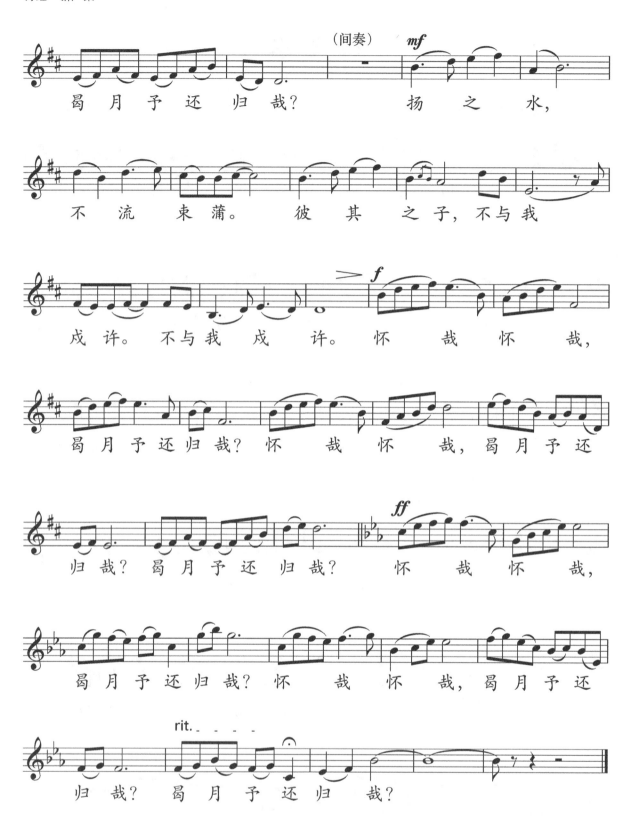

《毛诗序》说："《扬之水》，刺平王也。不抚其民而远屯戍于母家，周人怨思焉。"周平王不抚恤百姓，调动大量兵力驻守母家申国。《国风·王风·扬之水》的主人公正是一名普通兵卒，他见激扬的河水尚不能冲走一束薪柴，而自己却被迫远离家乡，因此反复嗟叹，抱怨统治者让他们久戍不归，自问何时才能踏上归途。一唱三叹，反复掀起怨战盼归的高潮。全诗句式富于变化，同时带有鲜明的口语化倾向，表现出浓郁的民间风情和思乡之情。

卷耳

（《国风·周南》）

韩闻赫 曲

思念地 ♩=64

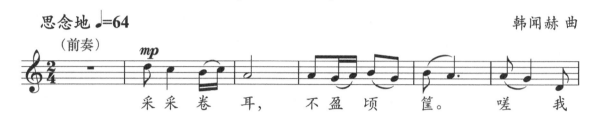

（前奏）

采采卷耳，不盈顷筐。嗟我

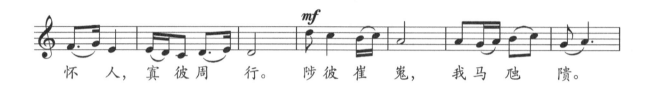

怀人，寘彼周行。陟彼崔嵬，我马虺隤。

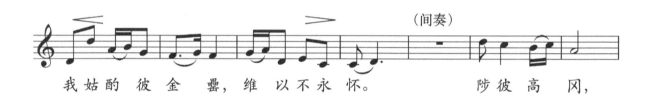

我姑酌彼金罍，维以不永怀。（间奏）陟彼高冈，

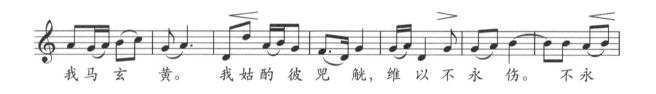

我马玄黄。我姑酌彼兕觥，维以不永伤。不永

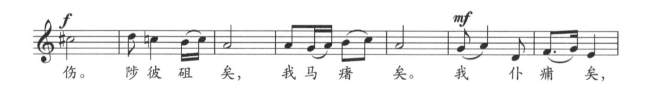

伤。陟彼砠矣，我马瘏矣。我仆痡矣，

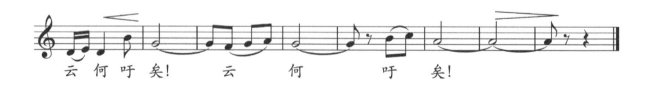

云何吁矣！云何吁矣！

　　《国风·周南·卷耳》描写了男女别离后的相思之情。钱钟书在《管锥编》中解此诗，认为该诗先写妇人，后写丈夫，所谓花开两朵，各表一枝。本曲在音乐上构成不同时空的照应和对话。女子外出采摘卷耳，因思念远行人而无心劳作，卷耳装不满浅筐，在大路边踟蹰张望。而远方的丈夫也登上高高的山梁，然而前路迢迢，人马困乏，虽然思念家中人，但也只能借酒消愁。本诗语言优美自然，具有强烈的画面感与戏剧感。

第三章
诗礼之邦

　　中国是历史悠久的君子之国、礼仪之邦，先秦社会的礼乐文明是《诗经》产生的社会土壤，来自《诗经》雅篇的宫廷音乐，有气韵凌云之风。君子以诗礼修其身、明其志，以乐教和，近知近仁，为建构中华文明的核心元素——"诗书礼乐文化"奠定了坚实基础。

鹿鸣

（《小雅·鹿鸣之什》）

端庄大气地 ♩=74

常馨内 曲

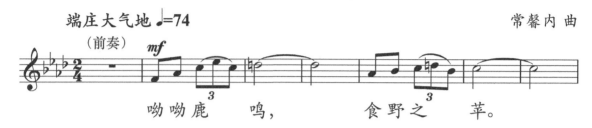

（前奏）

呦呦鹿鸣，　　食野之苹。

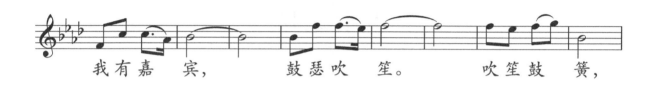

我有嘉宾，　　鼓瑟吹笙。　　吹笙鼓簧，

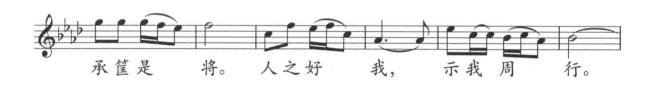

承筐是将。　人之好我，　示我周行。

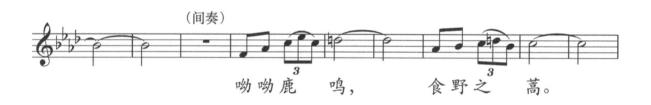

（间奏）

呦呦鹿鸣，　　食野之蒿。

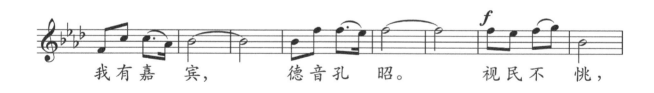

我有嘉宾，　　德音孔昭。　　视民不恌，

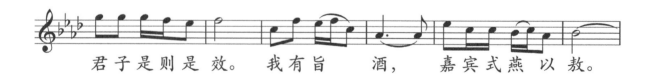

君子是则是效。　我有旨酒，　嘉宾式燕以敖。

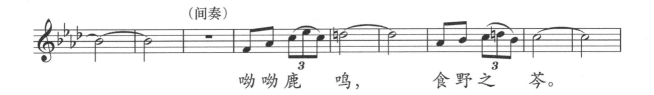

（间奏）

呦呦鹿　鸣，　　食野之　芩。

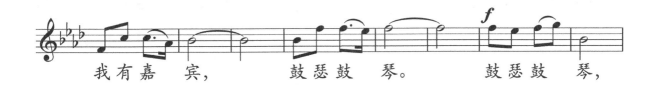

我有嘉　宾，　　鼓瑟鼓　琴。　　鼓瑟鼓　琴，

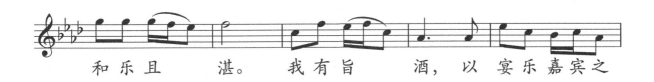

和乐且　湛。　我有旨　酒，以　宴乐嘉宾之

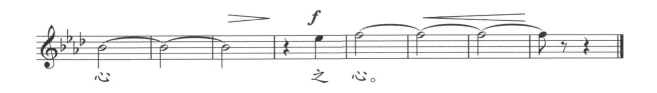

心　　　　　　　　　之　心。

释义

　　《小雅·鹿鸣之什·鹿鸣》是《小雅》的首篇，是一首宴饮诗。《毛诗序》云："《鹿鸣》，燕群臣嘉宾也。既饮食之，又实币帛筐篚，以将其厚意，然后忠臣嘉宾，得尽其心矣。"朝堂气氛严肃，天子通过宴会与群臣沟通感情，馈赠群臣丰厚的礼物，既是君主待人以诚的表现，也含有勉励之意，希望臣下做一个清正廉明的好官。嘉宾与仁鹿相照，琴、瑟、笙、簧的奏鸣与呦呦的鹿鸣声对应，君臣间洋溢着融洽欢快的氛围。本曲的创作立足于原作的历史语境，风格庄重，气势宏大，展现出周王朝的盛世景象。

螽斯

（《国风·周南》）

舒缓地 ♩=52　　　　　　　　　　　　　　胡蘅鸢　韩闻赫 曲

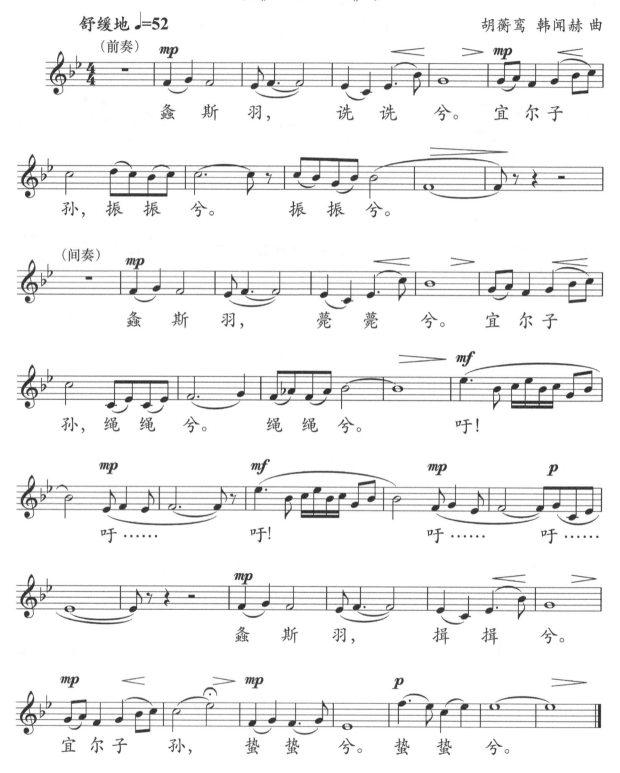

螽斯羽，诜诜兮。宜尔子孙，振振兮。振振兮。

螽斯羽，薨薨兮。宜尔子孙，绳绳兮。绳绳兮。吁！

吁……　吁！　吁……　吁……

螽斯羽，揖揖兮。

宜尔子孙，蛰蛰兮。蛰蛰兮。

　　《国风·周南·螽斯》是一首祝福人多子多孙的诗。此诗除了在艺术结构上采用
重章叠唱的形式外，最大的特点是重言叠字用得多，"诜诜兮""振振兮""薨薨兮"
"绳绳兮""揖揖兮""蛰蛰兮"都是用以形容螽斯多子、人多子孙的既形象又生动
的形容词。在这些用字的变换中，显示出前后之序、深浅之别，读来有一唱三叹之
妙。该诗拟声传形，反复咏唱，扣人心弦，艺术性地展示出祝愿人们子孙昌盛的主
题意义。

白驹

（《小雅·祈父之什》）

黄磊 曲

中板 ♩=90

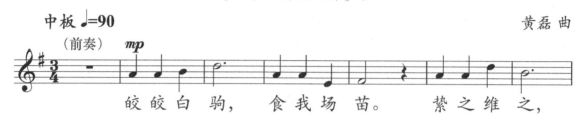

（前奏）　mp

皎皎白驹，　食我场苗。　絷之维之，

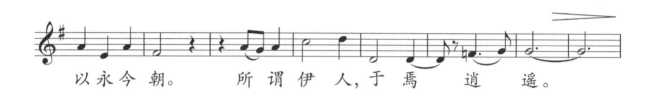

以永今朝。　　所谓伊人，于焉　逍　遥。

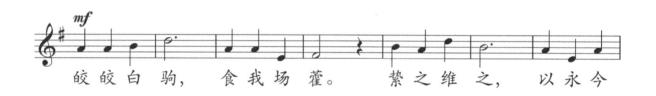

mf

皎皎白驹，　食我场藿。　絷之维之，　以永今

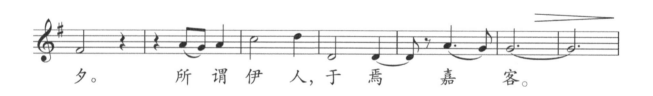

夕。　　所谓伊人，于焉　嘉　客。

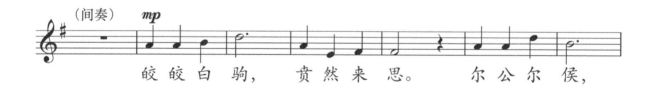

（间奏）　mp

皎皎白驹，　贲然来思。　尔公尔侯，

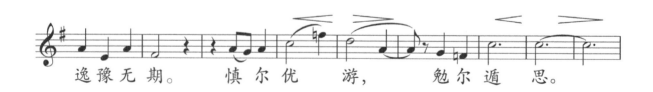

逸豫无期。　慎尔优　游，　　勉尔遁　思。

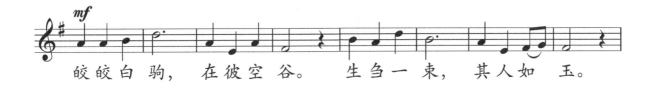

皎皎白驹，　在彼空谷。　生刍一束，　其人如　玉。

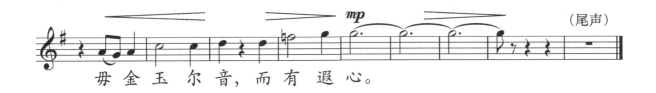

（尾声）

毋金玉尔音，而有遐心。

　　《小雅·祈父之什·白驹》是一首别友思贤之作。友人品德高尚，其人如玉，今日却要骑白马离去，这让主人公非常不舍。前三章，他竭力殷勤地挽留客人，后一章，友人已经离去，主人公咏而思之，援琴长歌，希望友人能常通音信，时寄金玉之声，毋绝君子之谊。这首作品寓意深刻，本曲的创作也注重把握含蓄节制之美，展现了君子的气度和品格。

麟之趾

（《国风·周南》）

庄重地 ♩=68

黄磊 曲

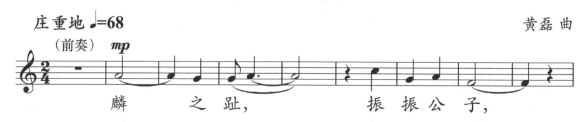

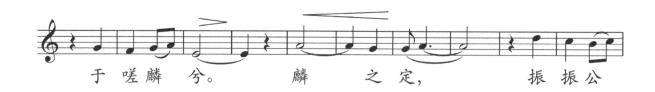

麟 之 趾， 振 振 公 子，

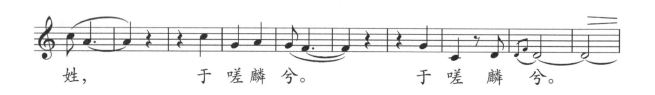

于 嗟 麟 兮。 麟 之 定， 振 振 公

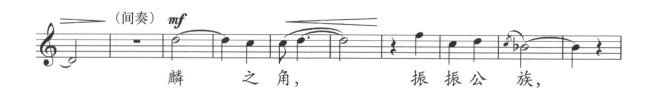

姓， 于 嗟 麟 兮。 于 嗟 麟 兮。

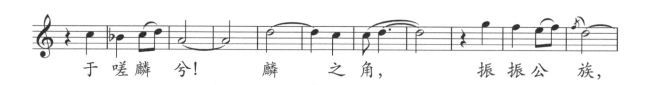

（间奏）mf

麟 之 角， 振 振 公 族，

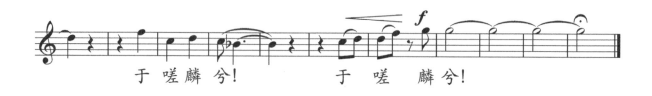

于 嗟 麟 兮！ 麟 之 角， 振 振 公 族，

于 嗟 麟 兮！ 于 嗟 麟 兮！

　　《国风·周南·麟之趾》是一首赞美公族子弟的诗歌。此诗以麒麟比人，赞美世家公族的子孙怀仁追远，品德高尚，风采不凡，能够承担起家国责任。本曲回旋往复，反复唱叹，通过视觉意象与听觉效果的交汇，营造出一种恭贺、赞美的热烈场面。

菁菁者莪

（《小雅·彤弓之什》）

孔志轩 曲

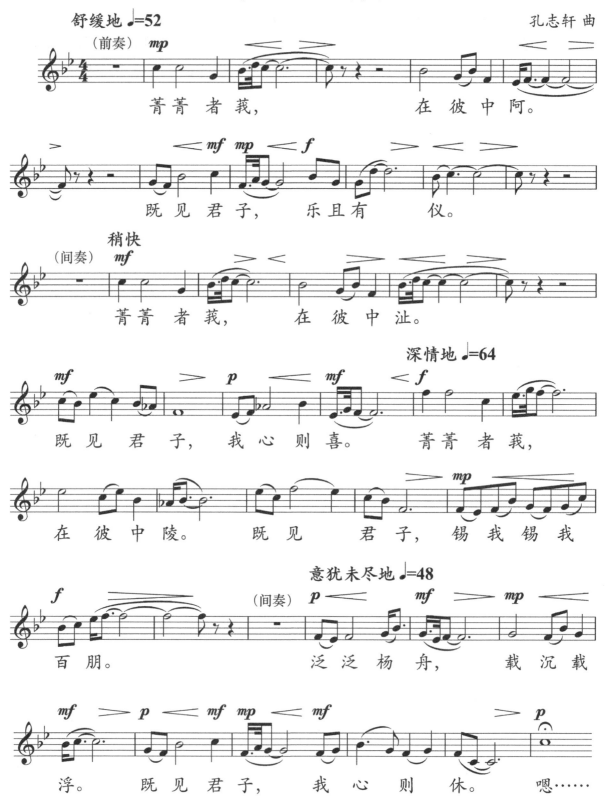

舒缓地 ♩=52

（前奏）mp

菁菁者莪， 在彼中阿。

既见君子， 乐且有仪。

稍快

（间奏）mf

菁菁者莪， 在彼中沚。

深情地 ♩=64

既见君子， 我心则喜。 菁菁者莪，

在彼中陵。 既见君子， 锡我锡我

意犹未尽地 ♩=48

（间奏）

百朋。 泛泛杨舟， 载沉载

浮。 既见君子， 我心则休。 嗯……

 释 义

　　关于《小雅·彤弓之什·菁菁者莪》的主题，历来有不同的解释。《毛诗序》："《菁菁者莪》，乐育材也，君子能长育人才，则天下喜乐之矣。"朱熹的《诗集传》认为"此亦燕饮宾客之诗"。结合诗人谦抑的口吻，以及感谢主人惠赐财物的情节来看，朱熹的解释更贴合本义。主人为上位者，组织这场宴会，是为了笼络人心。作者受邀赴宴，也做了一番热情洋溢的应答，他首先描绘了一幅萝蒿满地、青绿繁盛的春天胜景，暗示见到主人，正如草木迎来春天。而未得其赏识前，自身恰如小舟载沉载浮，无所依附，幸而"既见君子，我心则喜"，得体而恳切地恭维了主人礼贤下士的襟怀。由这首宴饮作品可看出上位者与下位者的等级关系、相处礼仪，也可看出先秦礼乐思想在日常生活中的渗透。

有女同车

（《国风·郑风》）

赞美地 ♩=64

常馨内 曲

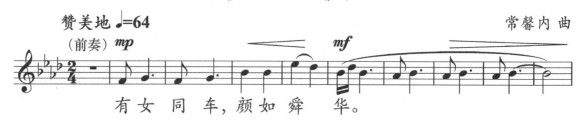

有女同车，颜如舜华。

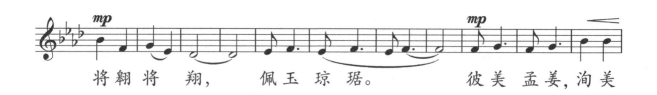

将翱将翔，　佩玉琼琚。　彼美孟姜，洵美

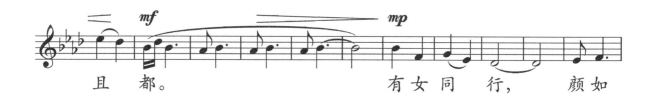

且都。　　有女同行，　颜如

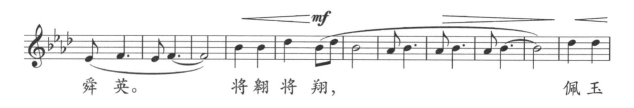

舜英。　将翱将翔，　佩玉

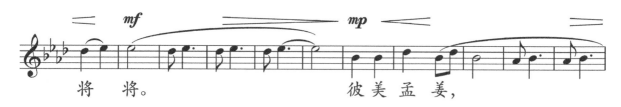

将将。　　彼美孟姜，

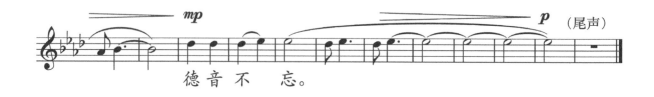

德音不忘。

　　《国风·郑风·有女同车》是一首描写贵族男女的恋歌，作者采用铺陈的方法，饱含感情地描绘女子美丽的容颜、华美的配饰、轻盈的体态、娴雅的举止。男子虽心悦之，但发乎情止乎礼，无轻佻之举。两人同车相伴，举手投足间都保持着优雅的礼仪，本曲的音乐格调也优美、典雅，展现了"礼"的文化内涵。

兔罝

（《国风·周南》）

孔志轩 曲

进行曲 ♩=68

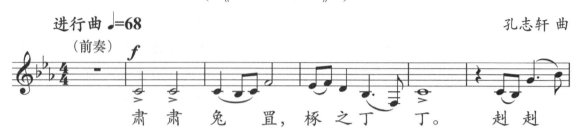

肃肃兔罝，椓之丁丁。赳赳

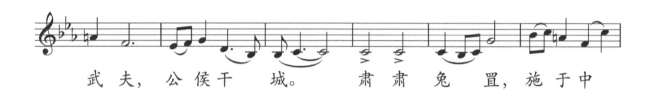

武夫，公侯干城。肃肃兔罝，施于中

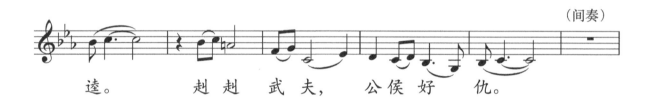

逵。赳赳武夫，公侯好仇。

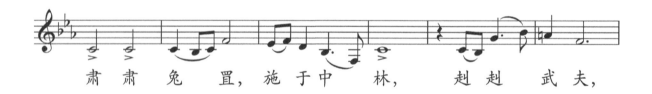

肃肃兔罝，施于中林，赳赳武夫，

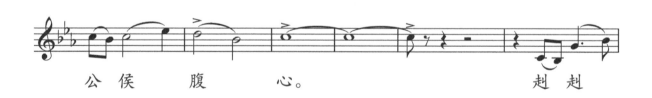

公侯腹心。赳赳

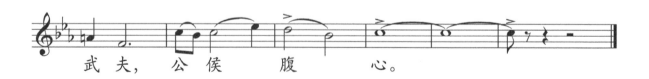

武夫，公侯腹心。

《国风·周南·兔罝》没有直接描写狩猎的激烈场面，而是通过描绘武士在公侯狩猎前紧张准备的场景，来突出武士的行动干练、孔武有力，赞美了武士的英雄气概。全诗复沓叠唱，音韵铿锵，格调雄壮而奔放，叠音词的使用令诗篇更有气势，也更体现了团结一致的整肃气氛。

君子阳阳

（《国风·王风》）

孔志轩 曲

如庄重的舞蹈 ♩=96

（前奏）

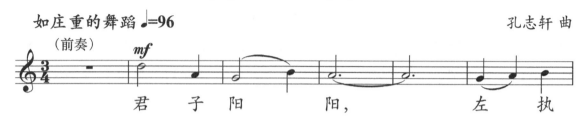

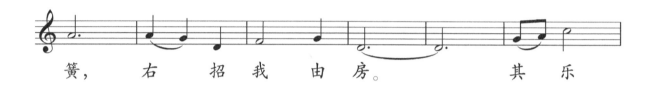

君 子 阳 阳， 左 执

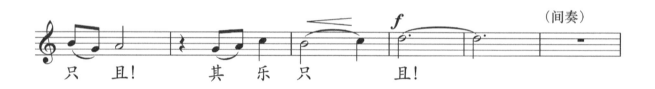

簧， 右 招 我 由 房。 其 乐

（间奏）

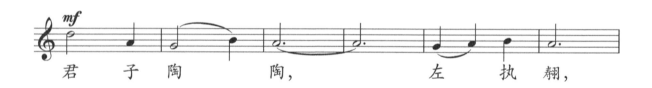

只 且！ 其 乐 只 且！

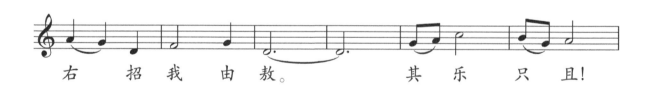

君 子 陶 陶， 左 执 翿，

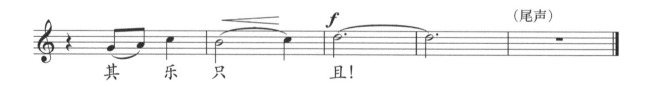

右 招 我 由 敖。 其 乐 只 且！

（尾声）

其 乐 只 且！

　　《国风·王风·君子阳阳》描写君子吹奏乐器，跳起执羽舞的情景。孔子言，兴于诗，立于礼，成于乐。君子习诗以修身，以礼约束自身，但可以伴随着音乐，手之舞之，足之蹈之，让心神遨游天地，涵养性情，达到"和"的最高境界。全诗由两章组成，分别有四言、三言、五言句，歌者利用句子形式的变化，既破除了单调之感，也表现了情绪的昂扬欢快。曲作也应和诗中陶陶斯咏、有以自乐的气氛。

二子乘舟

（《国风·邶风》）

悲痛地 ♩=60

孔志轩 曲

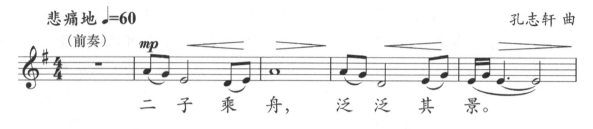

二 子 乘 舟， 泛 泛 其 景。

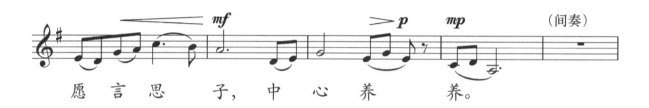

愿 言 思 子， 中 心 养 养。

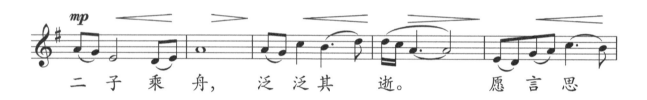

二 子 乘 舟， 泛 泛 其 逝。 愿 言 思

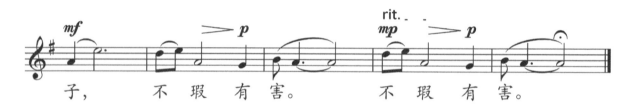

子， 不 瑕 有 害。 不 瑕 有 害。

释义

《毛诗序》："《二子乘舟》，思伋、寿也。卫宣公之二子，争相为死，国人伤而思之，作是诗也。"卫宣公夺取其子伋的妻子，生公子寿、朔。卫宣公忌惮伋，竟起弑子之心，他派伋乘舟出使齐国，暗中命船夫翻船淹死伋，公子寿知道兄长命悬一线，执意一同乘舟。国人对他们的旅程深表担忧，因作此歌。两章大同小异，曲中内情不便直言，只能反复委婉陈说，二位公子也未尝不知前路凶险，但毅然登舟拜别，送行的场面令人哀凄动容。

考槃

（《国风·卫风》）

悠然自得地 ♩=64

孔志轩 曲

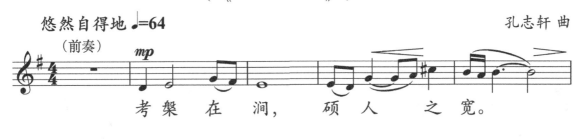

考槃 在 涧，硕人 之 宽。

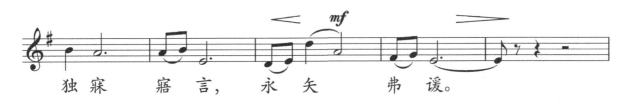

独寐 寤言，永矢 弗谖。

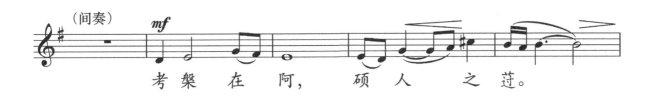

考槃 在 阿，硕人 之 薖。

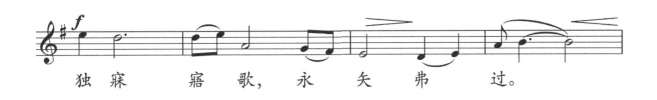

独寐 寤歌，永矢 弗过。

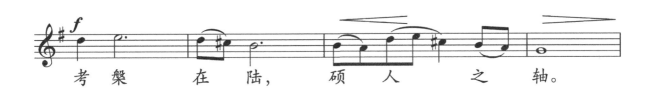

考槃 在 陆，硕人 之 轴。

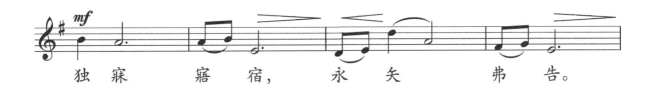

独寐 寤宿，永矢 弗告。

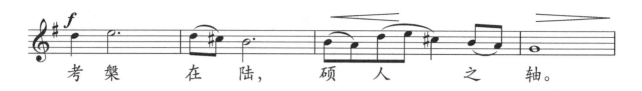

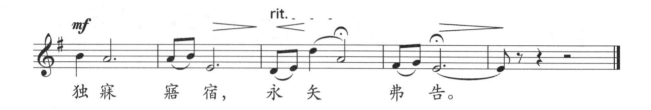

《国风·卫风·考槃》的作者是勘破世情的隐士，宁愿离群索居、独来独往，也不与世事同流合污。全诗三章，每章四句，反复吟咏隐士的形象，用复沓的方式，表现了超然独处的贤者澄淡而自得其乐的襟怀，有一种怡然自得之趣。

第四章
家国情怀

　　家国情怀作为传统文化的一部分，代代相传，成为中华民族固有的精神情感。《诗经》是这种家国意识形成的重要源头之一，先民赋诗言志，有对国泰民安的守望，也有对吾土吾乡的眷恋。家国情怀在历史更迭的过程中薪火相传，历久弥新。

无衣

（《国风·秦风》）

韩闻赫 曲

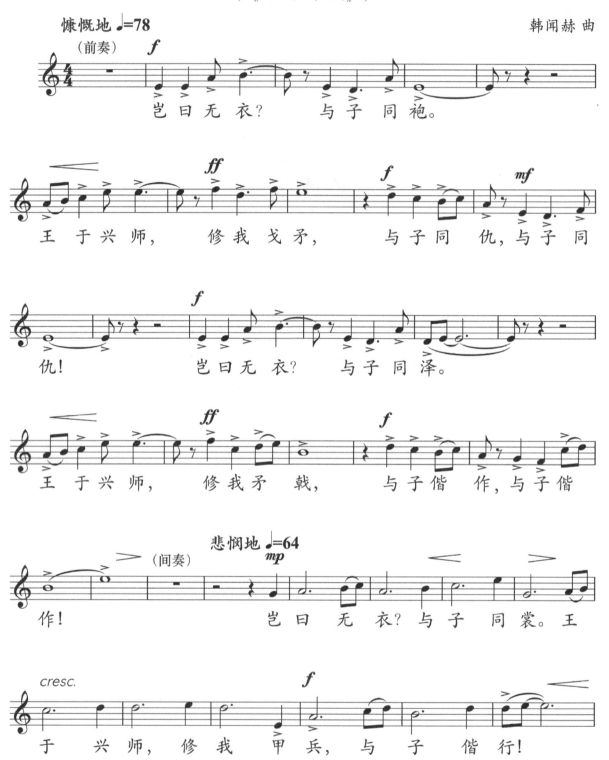

慷慨地 ♩=78

（前奏）

岂曰无衣？ 与子同袍。

王于兴师， 修我戈矛， 与子同仇，与子同

仇！ 岂曰无衣？ 与子同泽。

王于兴师， 修我矛戟， 与子偕作，与子偕

悲悯地 ♩=64

（间奏）

作！ 岂曰无衣？与子同裳。王

cresc.

于 兴师，修我甲兵，与子偕行！

视死如归地 ♩=78

（间奏）

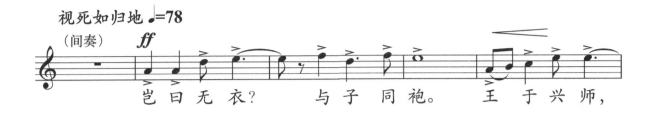

岂日无衣？ 与子同袍。 王于兴师，

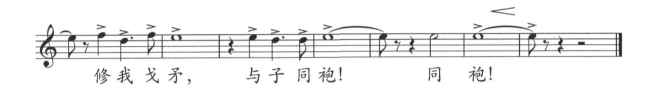

修我戈矛， 与子同袍！ 同 袍！

《国风·秦风·无衣》是一首激昂慷慨、同仇敌忾的战歌。关于创作背景历来解读不一，本文采其一。秦国的将士们在西戎来犯、大敌当前之际，以大局为重，与周王室保持一致，一听"王于兴师"，便磨刀擦枪，舞戈挥戟，奔赴前线。虽然作战条件艰苦，连防御的盔甲都不足，但将士们团结互助、共御外侮，高呼"岂日无衣，与子同袍"，体现了舍生忘死、英勇无畏的战斗精神。全曲采用了重章叠唱的形式，洋溢着英雄主义气概和爱国主义精神。

击鼓

（《国风·邶风》）

常馨内 韩闻赫 曲

有气势地 ♩=124

（前奏）

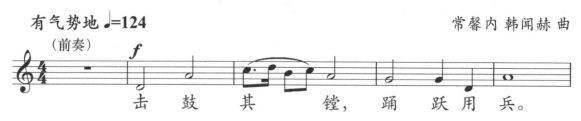

击鼓其镗，踊跃用兵。

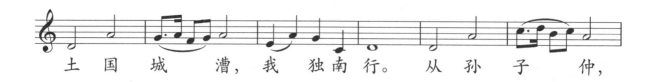

土国城漕，我独南行。从孙子仲，

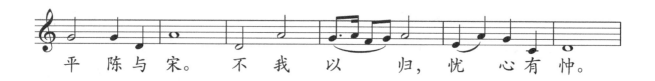

平陈与宋。不我以归，忧心有忡。

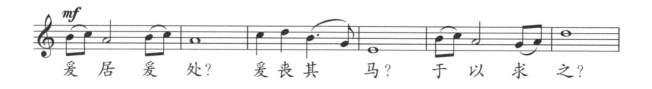

爰居爰处？爰丧其马？于以求之？

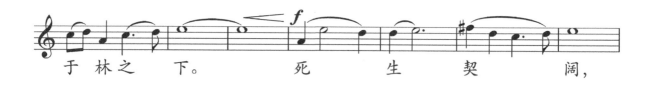

于林之下。死生契阔，

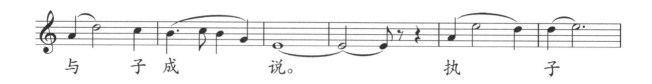

与子成说。执子

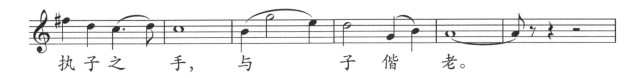

执子之手， 与 子偕老。

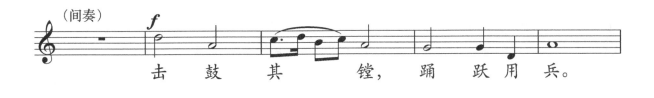

（间奏） 击 鼓其 镗， 踊 跃用 兵。

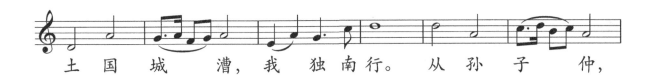

土国城漕，我独南行。 从孙子仲，

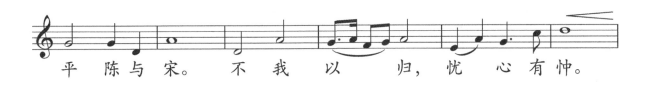

平陈与宋。 不我以归，忧心有忡。

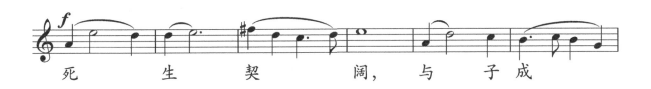

死 生契 阔， 与 子成

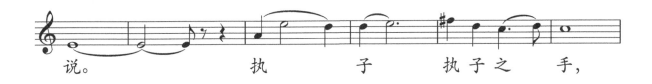

说。 执子执子之手，

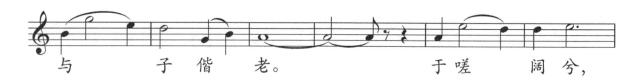

与 子 偕 老。 于 嗟 阔 兮，

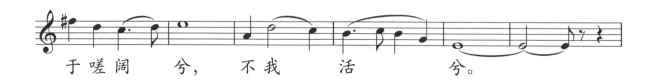

于 嗟 阔 兮， 不 我 活 兮。

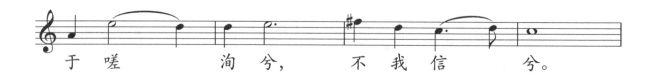

于 嗟 洵 兮， 不 我 信 兮。

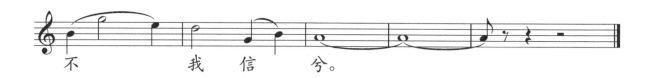

不 我 信 兮。

释 义

　　《国风·邶风·击鼓》是一首军事题材的作品。主人公被迫从军南征，调停陈、宋两国关系，长期不得归家而怀念家乡亲人，便吟唱起这一首怨曲。鼓声说明了战争气氛的严酷，行军途中的困苦更加重了内心的凄惶。"执子之手，与子偕老，死生契阔，与子成说"，虽然在出征前答应了妻子，一定会平安归来、偕老相守，但战事未有尽头，主人公预感自己终将成为战争的牺牲品，愧对家中妻子。在《诗经》军事题材的作品中，《击鼓》是反思战争苦难的典型篇章，本曲也旨在揭示这一深层主旨。

破　斧

（《国风·豳风》）

韩闻赫 曲

坚毅地 ♩=88

（前奏）

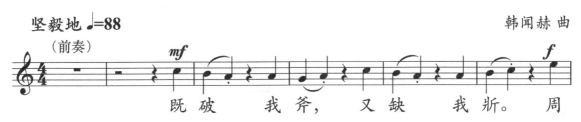

既破　我斧，又缺　我斨。周

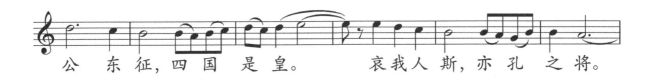

公东征，四国是皇。　哀我人斯，亦孔之将。

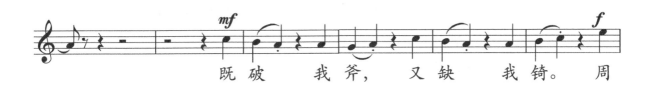

既破　我斧，又缺　我锜。周

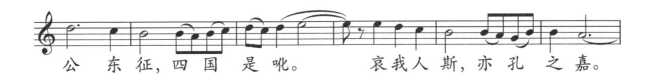

公东征，四国是吪。　哀我人斯，亦孔之嘉。

（间奏）

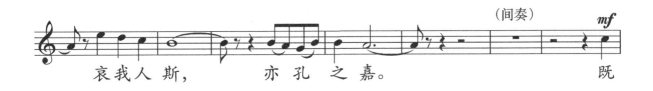

哀我人斯，　亦孔之嘉。　　　　　　既

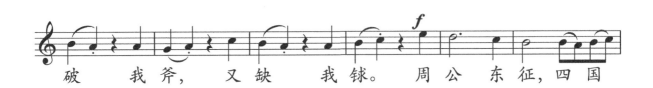

破　我斧，又缺　我銶。周公东征，四国

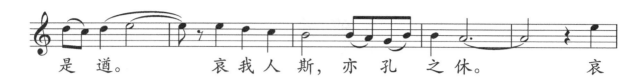

是 道。　　哀我人斯，亦孔 之休。　　　　哀

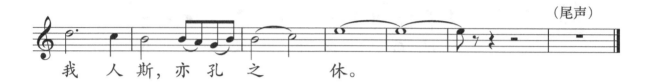

　　　　　　　　　　　　　　　　　　　　　　（尾声）

我 人斯，亦孔之 休。

　　《毛诗序》云："《破斧》美周公也。"周武王灭纣，据有天下。封纣子武庚于
殷。武王死，成王年幼，由周公辅政，武庚、管、蔡、徐、奄等国叛周。战事既起，
则民无安宁，斧、斨既破，百业荒废，百姓对叛臣的痛恨可想而知。周公率兵东征，
历时三年，平定叛乱。百姓作此歌以赞美周公。全诗语言质朴、铿锵有力，本曲呼
应历史背景，形式整饬，节奏明快，气势激扬。

苕之华

（《小雅·鱼藻之什》）

韩闻赫 曲

忧伤地 ♩=60

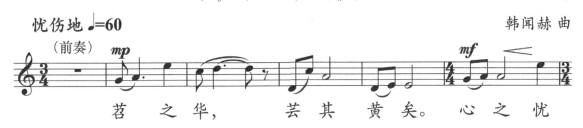

苕 之 华，　　芸 其 黄 矣。心 之 忧

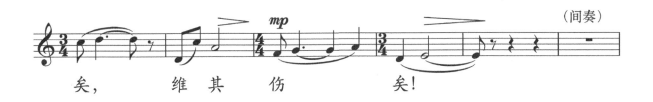

矣，　　维 其 伤　　矣！

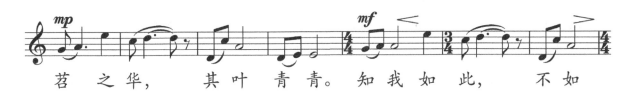

苕 之 华，　　其 叶 青 青。知 我 如 此，　　不 如

沉重地 ♩=66

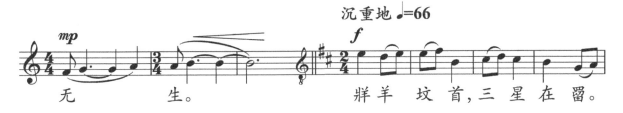

无　　生。　　　　牂 羊 坟 首，三 星 在 罶。

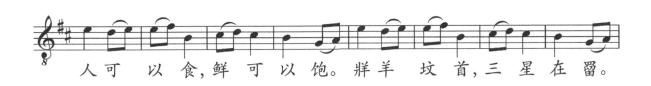

人 可 以 食，鲜 可 以 饱。牂 羊 坟 首，三 星 在 罶。

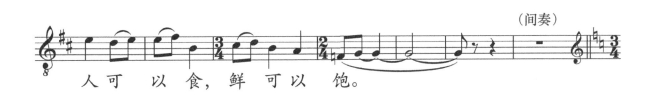

人 可 以 食，鲜 可 以 饱。

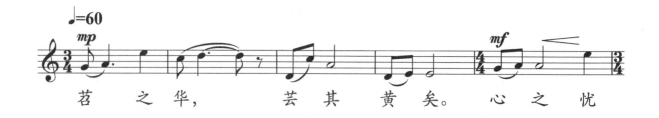

苕 之 华，　　苕 其 黄 矣。　心 之 忧

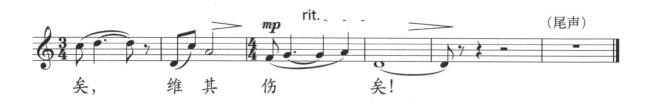

矣，　　维 其 伤 矣！

　　《毛诗序》云："《苕之华》，大夫闵时也。幽王之时，西戎、东夷交侵中国，师旅并起，因之以饥馑，君子闵周室之将亡，伤己逢之，故作是诗也。"《苕之华》作于西周末年，作诗者目睹战乱四起、民不聊生的景象，伤周室之将亡，哀饥民之不幸，凄怆悲愤。又朱熹《诗集传》云："诗人自以身逢周室之衰，如苕附物而生，虽荣不久，故以为此，而自言其心之忧伤也。"凌霄花虽美，然而一旦失去依附，那繁茂鲜美不过一时，荡荡生民在周王室统治之下，王室一旦分崩离析，百姓也必然饱经苦痛。作诗者由凌霄花的摧折而联想到人世的无常，足见其忧生念乱、悲天悯人的深沉情怀。

柏舟

（《国风·邶风》）

韩闻赫 曲

感伤地 ♩=60

（前奏）

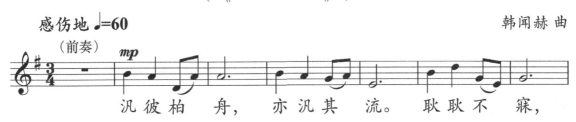

汎彼柏舟，　亦汎其流。　耿耿不寐，

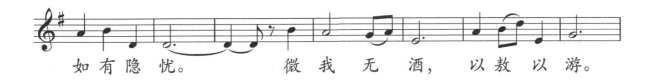

如有隐忧。　　微我无酒，　以敖以游。

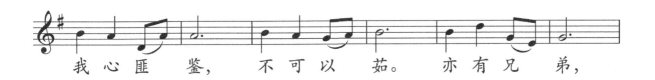

我心匪鉴，　不可以茹。　亦有兄弟，

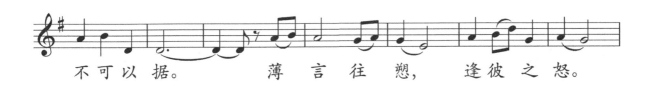

不可以据。　　薄言往愬，　逢彼之怒。

（间奏）

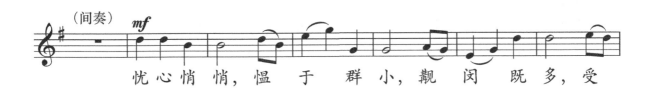

忧心悄悄，愠于群小，觏闵既多，受

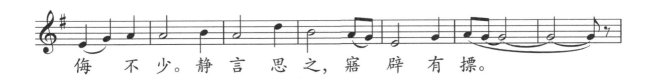

侮不少。静言思之，寤辟有摽。

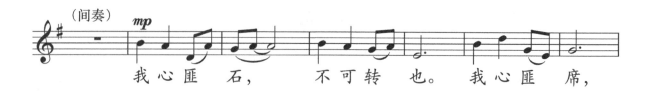

我心匪石，　不可转也。我心匪席，

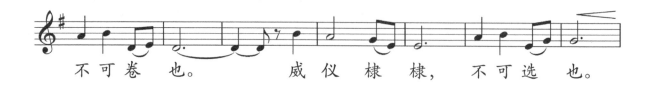

不可卷也。　　威仪棣棣，不可选也。

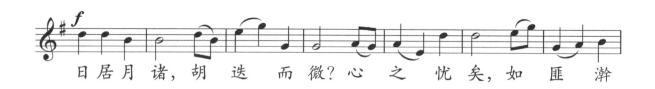

日居月诸，胡迭而微？心之忧矣，如匪澣

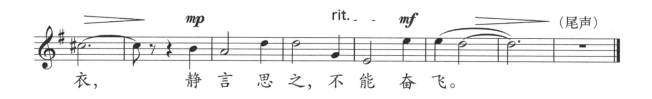

衣，　静言思之，不能奋飞。

释义

　　此诗描写仁人不遇的情境。君子怀仁，心系家国。他待人处事都公平公正，动静行止有肃肃威仪，却受到群小欺侮，夜不能寐，心中怀着深重幽愤，但其心如磐石，遂用歌声表明了自己宁愿经受磨难也不同流合污的高洁志向。本曲直诉胸臆，风格质朴，凝重而委婉，激亢而幽抑，侃侃申诉，与君子的清正之音达成应和。

甘棠

（《国风·召南》）

韩闻赫 曲

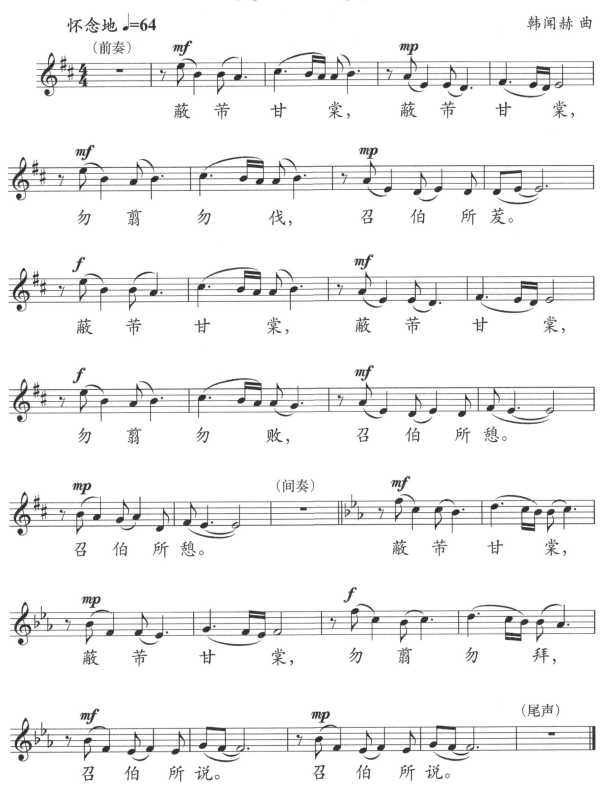

怀念地 ♩=64

（前奏）

蔽芾甘棠，蔽芾甘棠，

勿翦勿伐，召伯所茇。

蔽芾甘棠，蔽芾甘棠，

勿翦勿败，召伯所憩。

召伯所憩。　（间奏）　蔽芾甘棠，

蔽芾甘棠，勿翦勿拜，

召伯所说。　召伯所说。　（尾声）

释义

　　《毛诗序》云："《甘棠》，美召伯也。召伯之教，明于南国。"这首诗颂扬了召公的德政。召公巡行乡邑，有棠树，决狱听政其下，他明断是非，深得民心。百姓通过对甘棠树的赞美和爱护来表达对召公的赞美和缅怀。全诗用赋体铺陈排衍，物象简明，寓意深远，情感真挚恳切。